LE
MUSÉE
IDÉAL

纸上美术馆

VAN EYCK

精雕细琢

凡·艾克

[法]西尔维·吉拉尔-拉戈斯 著　李磊 译

北京联合出版公司
Beijing United Publishing Co.,Ltd.

两兄弟的杰作

祭坛画《神秘羔羊的崇拜》是由根特市长
订购的，画家以基督教献祭牲礼作为绘画
主题，创作出这幅著名的作品。

肖像画技艺

众所周知，凡·艾克是西方肖像画的奠基
人，他创作了一系列精妙绝伦的肖像画。
无论是半身像，还是全身像，这些作品都
有一个特点，即对人物的心理剖析远胜于
别致动人的画面本身。

39

A　　　B

细节的艺术

根特祭坛画上的圣人和世俗之人集聚在一起，崇拜着上帝的羔羊。艺术家对人物和环境细节的描绘，突显出现实主义风格。

笃信宗教

凡·艾克潜心创作圣母像，并将圣母塑造为宗教画里的中心人物。

画家年表

收藏分布

C D

A

VAN EYCK 凡・艾克

两兄弟的杰作

祭坛画《神秘羔羊的崇拜》[1] 是欧洲绘画史上里程碑式的作品。此作先由休伯特·凡·艾克创作，后由弟弟扬·凡·艾克继续完成剩余的大部分画面。这组祭坛画原安放于根特的圣巴夫大教堂内，但后来经历了被盗、辗转各地等诸多波折。虽然有时难以明确凡·艾克兄弟俩对此作的贡献孰轻孰重，但专家们一致认为，这组作品呈现出的和谐氛围、创新精神和非凡气势均出自扬·凡·艾克之手。抛弃矫揉造作的画面效果，绕过国际哥特式艺术风格[2]，扬·凡·艾克在这件巨幅作品中开创了一种现实主义风格，并将之镌刻于精雕细琢的画面中。

1. 这幅祭坛画是由佛兰德斯贵族约斯·维德订购的。当时，他是帕梅尔和茉德伯格勋爵，曾于 1433—1434 年担任根特市长。（译者注，后同）
2. 该风格出现于 14 世纪末期，为流行于西欧地区的哥特艺术的变体。

两兄弟的杰作

克制又和谐的色彩

右侧展示的是根特祭坛画闭合式多折画屏的外部[1]，其完成于整个祭坛画的后期。这些外部画幅呈现的人物与内容，昭示着祭坛画发生的重大事件。画面上方是两位古代女预言家和异教先知，以及分别位于她们两侧的犹大王国的先知弥迦和撒迦利亚。中间画的是天使长加百利前来告知圣母玛利亚：救世主即将降临。下方中间分别是施洗者圣约翰和福音传道者圣约翰，其中施洗者圣约翰是直接预言"耶稣是上帝的羔羊"的人[2]，也是首位向世人预示救世主降临的人；而根据《启示录》的记载，福音传道者圣约翰看到了在天上显灵的得胜者——羔羊[3]。画面以白色、浅褐色、灰色和棕色为主，色调深沉，让原本简单的色彩显得十分和谐。画家还添绘了动人的红色（即捐赠人衣袍的颜色，他们分别跪于画面左下角和右下角，达到平衡构图的作用），使画面的颜色对比更为鲜明。同时，祭坛画中也加入了精巧的建筑元素，如下方四幅画中的壁龛均装饰着三叶形拱券。

1. 根特祭坛画是由多块画板构成的祭坛组画，并合成一个闭合式多折画屏。祭坛画共分为两部分，闭合后呈现的是外部画幅，即本书第9页作品，展开后呈现的是内部画幅，即第18—19页作品。（译者注，后同）

2. 《新约·约翰福音》（1：29）记载："第二天，约翰看见耶稣向他走来，就说：'看哪，神的羔羊，除去世人罪孽的！'"

3. 《启示录》中所说的"羔羊"就是指耶稣。羔羊是圣洁顺服、被奉献的代替赎罪的祭物，耶稣亦被称为"赎罪的羔羊"。《启示录》（5：6）记载了福音传道者圣约翰"看到宝座与四活物并长老之中有羔羊站立，像是被杀过的，有七角七眼，就是神的七灵，奉差遣往普天下去的"。

4. 关于根特祭坛画的创作年代，也有说始于1415年。

《神秘羔羊的崇拜》
闭合式多折画屏

1425—1432 年[4]　木板油彩画
高：375 厘米　宽：260 厘米

根特　圣巴夫大教堂

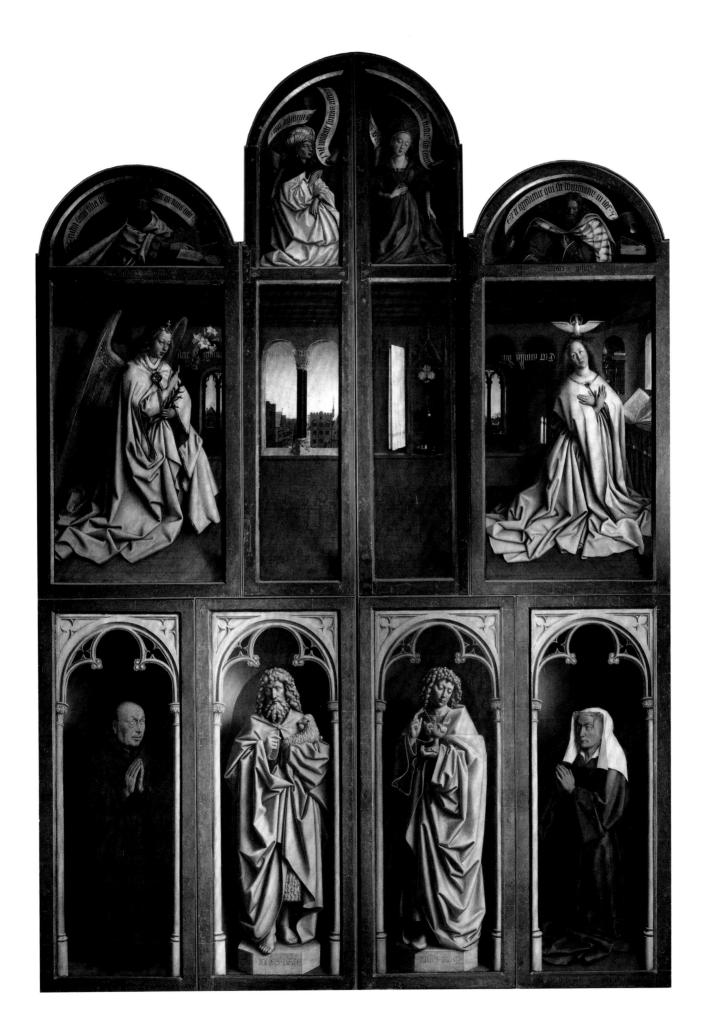

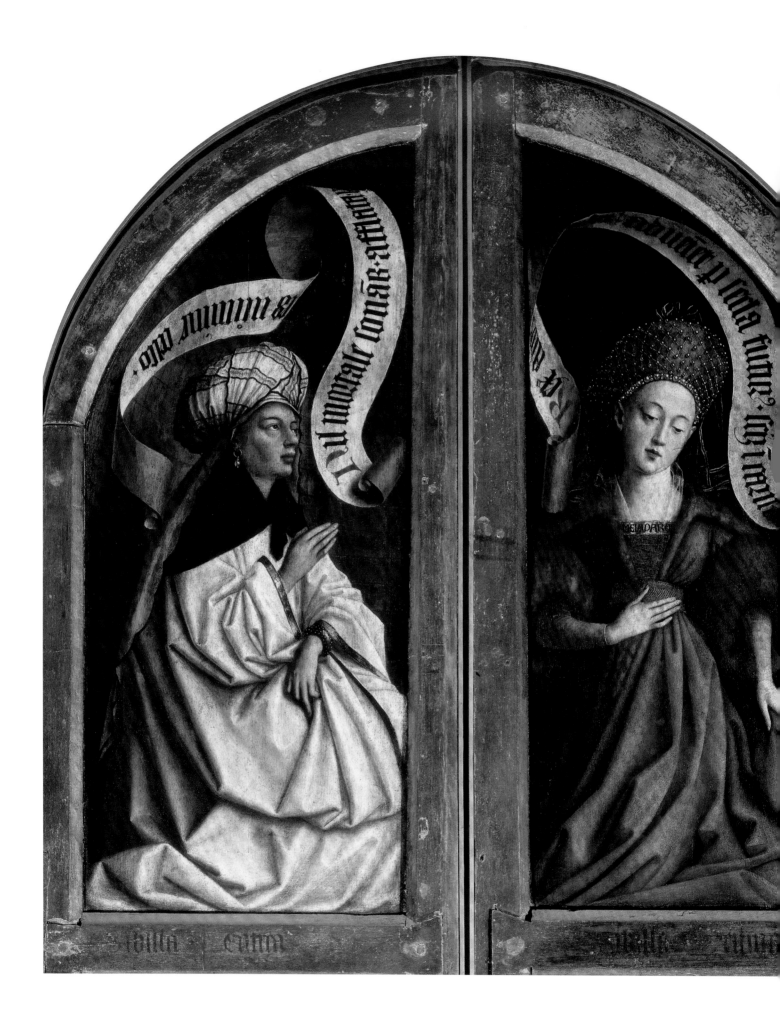

两位女先知

在画屏外部的"拱顶"（画板顶部）上，是一扇半圆形弦月窗造型的拱窗，画着两位女先知。库迈（又译作"库玛"）的女先知头上包着缀有珍珠的头巾，身着金色刺绣镶边的蓝色贴身短上衣，外罩一件皮毛拼接的绿色长袍；与正面示人的库迈女先知不同，厄立特里亚的女先知则侧着身，她头裹蓝纹白头巾，跪在地上，身影隐于宽大的金色镶边白袍下。

虽然这两位女先知来自不同的族群（一位是欧洲人，另一位是非洲人），她们的手势也迥然有异，但她们在画板上的空间都非常局促，且上方均用抄写着经文的羊皮纸卷轴作为装饰。古代基督教时期的神学家们认为，是厄立特里亚的女先知预言了基督降临，而维吉尔的诗歌集《牧歌》中则记述了库迈的女先知的预言——无论如何，这个即将诞生的孩子会带领"新一代"步入黄金时代[1]。

《两位女先知》

1425—1432 年　木板油彩画

根特　圣巴夫大教堂

1. 维吉尔在诗歌集《牧歌》（杨宪益译）第四首里写道："现在到了库玛谶语里所谓最后的日子……从高高的天上新的一代已经降临，在他生时，黑铁时代就已经终停，在整个世界又出现了黄金的新人。"

界限明确的空间

　　《弥迦书》是《圣经·旧约》中的一卷，预言了救世主将在伯利恒出生。根据犹太人的传统，上帝让救世主降临，引导以色列重归和平与正义。画面中，先知弥迦似乎摆出了俯身的姿势，并倚靠在放着圣书的护墙上。他探出身体，双目低垂，望向下方的圣母，以强调他的预言。他肩上披着内衬奢华皮毛的大衣，大衣堆叠的衣褶与卷曲的经文卷轴形成巧妙呼应。人物所处的空间虽然狭窄，但是画家通过明确人和物的界限，使画面更加真实。

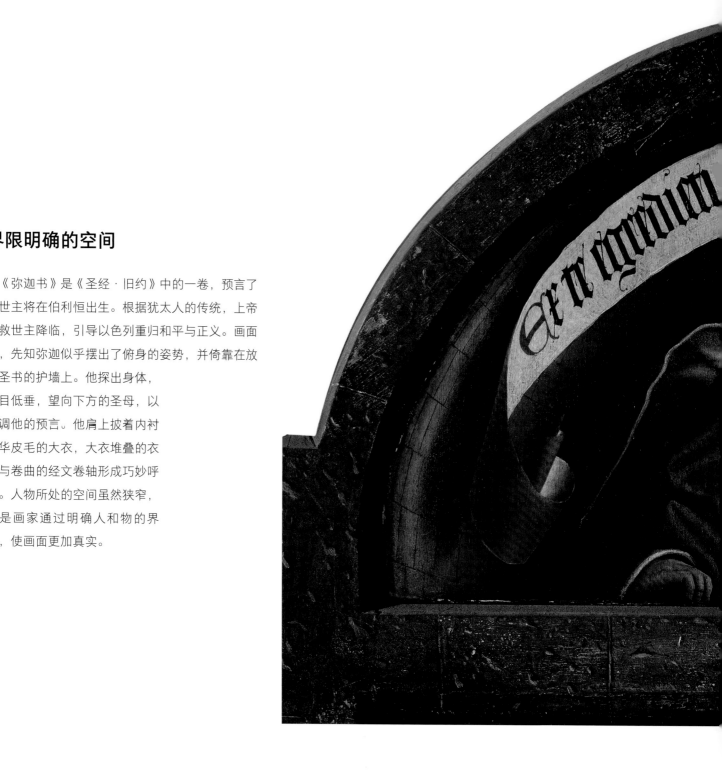

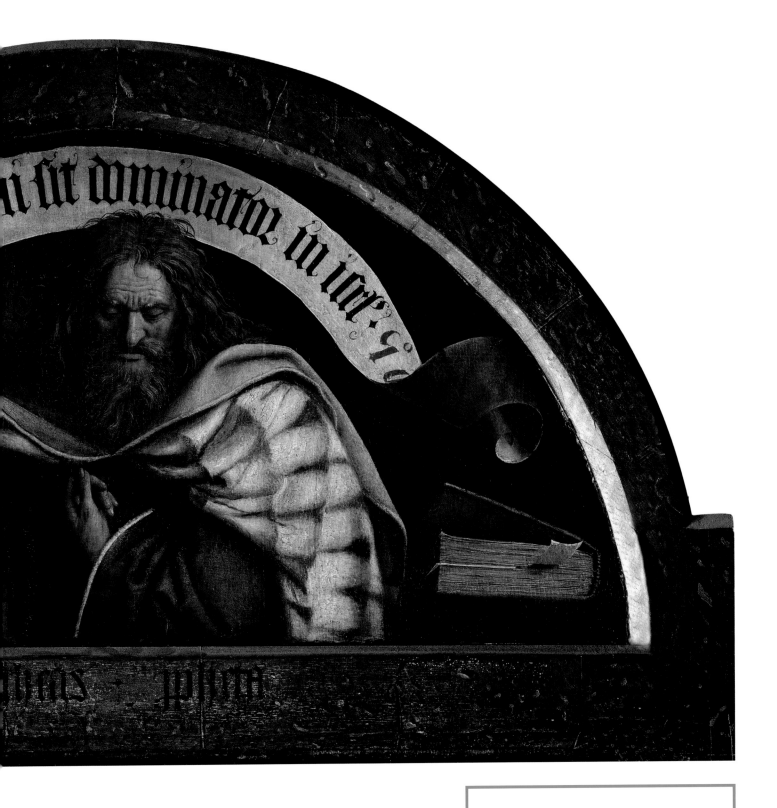

《先知弥迦》

1425—1432 年　木板油彩画
根特　圣巴夫大教堂

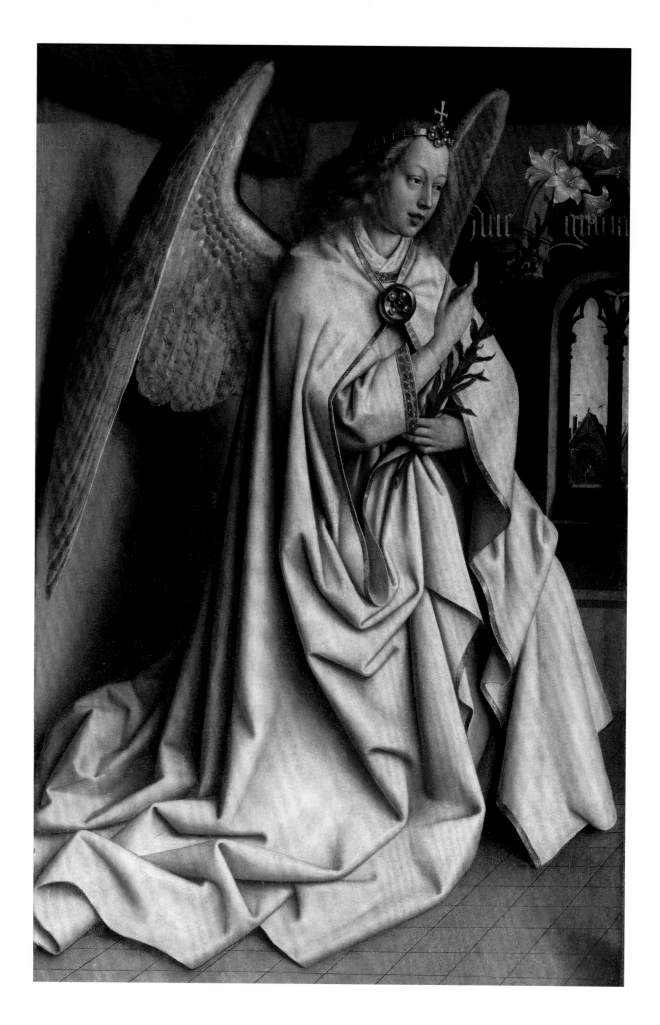

14 VAN EYCK 凡·艾克

精妙的典范

　　画家将场景巧妙地布置于室内，用外露的横梁支撑起低矮的天花板，并让观者视线深入房间，透过精雕细琢的拱窗看到一片典型的佛兰德斯城市风光。美艳绝伦的天使来到这里，向圣母玛利亚宣告上帝的旨意。二者分列左右，遥相呼应。

　　天使的长袍垂落在石板地面上，堆出华丽的褶纹，但造型简洁质朴，如同用超自然的材料雕刻而成；白袍由一枚圆形胸针别合，上面镶嵌着珍珠，与天使额前佩戴的发带上的装饰相得益彰。

　　天使手中的一枝百合花茎杆纤长，四朵百合绽放枝头，这种如同进行植物学研究般的精细描摹，让这束象征贞洁的百合花散发出自然主义气息。天使的双翼在身后展开，羽毛的色泽由绿色渐变为红色，色彩过渡精妙，展现着色调的细微变化。在金色秀发与微笑侧颜的衬托下，这位天使的形象与那些咏唱或奏乐的天使极为相似，其右手的动作则展现出艺术家精湛的手部刻画技艺。上述细节将这位天使塑造成一个精妙的典范，同时赋予了天使巨大的身形，仿佛这间居室过于狭小，无法容下天使呈禀的上帝的旨意。

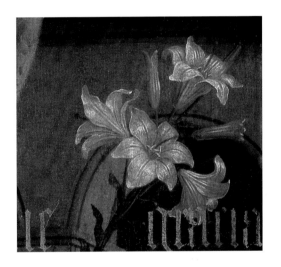

《大天使加百利》

1425—1432 年　木板油彩画
根特　圣巴夫大教堂

羔羊的预兆

　　施洗者圣约翰与福音传道者圣约翰的形象是以模拟雕像的手法描绘出来的，二者在造型和构图上也相互呼应。施洗者圣约翰经常出现在"神秘羔羊"绘画题材中，在这里，画家以精湛的技艺，用画笔模拟石雕的质感，描画出装饰着精致三叶形拱券的壁龛，让"塑像"立于纤细的壁柱之中，并突显其充满仁慈的脸庞。但是，他的表情中也流露着坚决。顺着他右手所指，观者看见他左手臂弯中抱着一只用于献祭的羔羊。施洗者圣约翰身上的衣服十分宽松，褶裥满布，彰显着画家精湛的技艺。他的外袍自然地垂落在台上，下摆处露出内衬的毛料长衫。这幅画的配色匠心独运，色彩过渡自然和谐，石料质感逼真，与精雕细琢的头发和羔羊皮毛相得益彰。

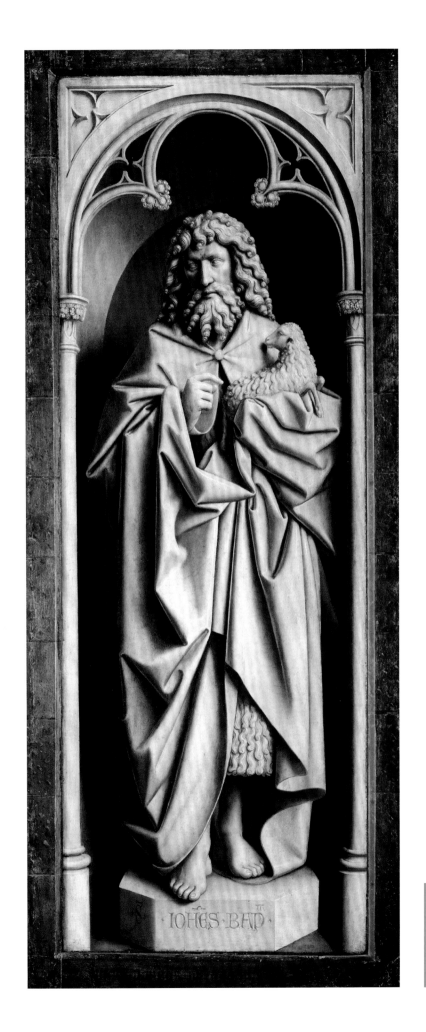

IOHES·BAP·

《施洗者圣约翰》

1425—1432 年　木板油彩画
根特　圣巴夫大教堂

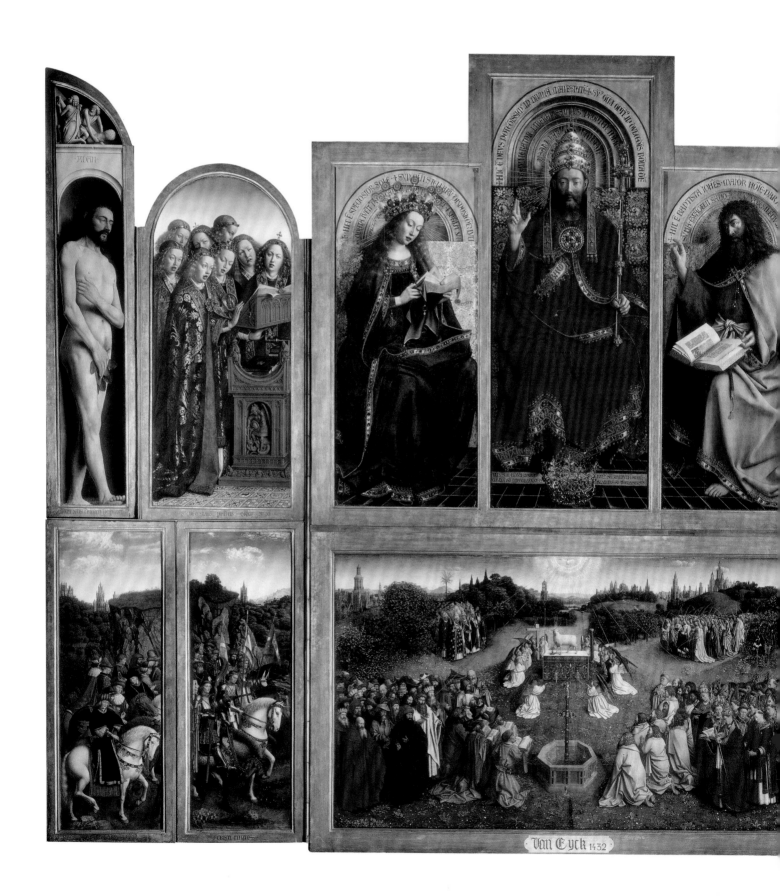

VAN EYCK 凡·艾克

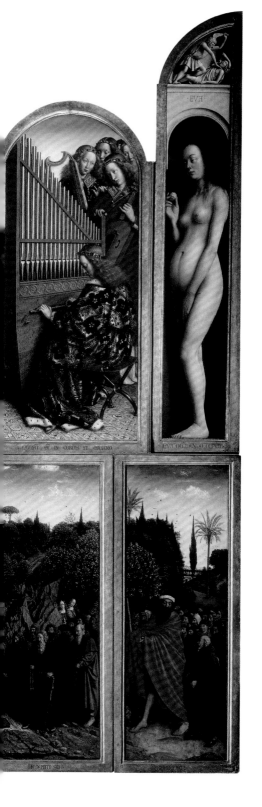

色彩斑斓

这组根特祭坛画分为上、下两部分。第一部分由上方的7块画板组成：天父上帝端坐中央，圣母和施洗者圣约翰分别坐于两侧，咏唱和奏乐的天使立于两位圣人身后，赤身裸体的亚当和夏娃则被放在整个画面的两端。画家用这两个人的形象构建出他们经历人间疾苦的冲击性画面，而不是选择呈现亘古不变、闲适安逸、壮丽辽阔的天堂景象。第二部分由下方的5块画板组成：中间部分是"神秘羔羊的崇拜"的宏大场面，基督的骑士和正直的法官们现于左侧，隐修教士和朝圣者们则位于右侧。

《神秘羔羊的崇拜》

1425—1432 年　木板油彩画
高：375 厘米　宽：520 厘米
根特　圣巴夫大教堂

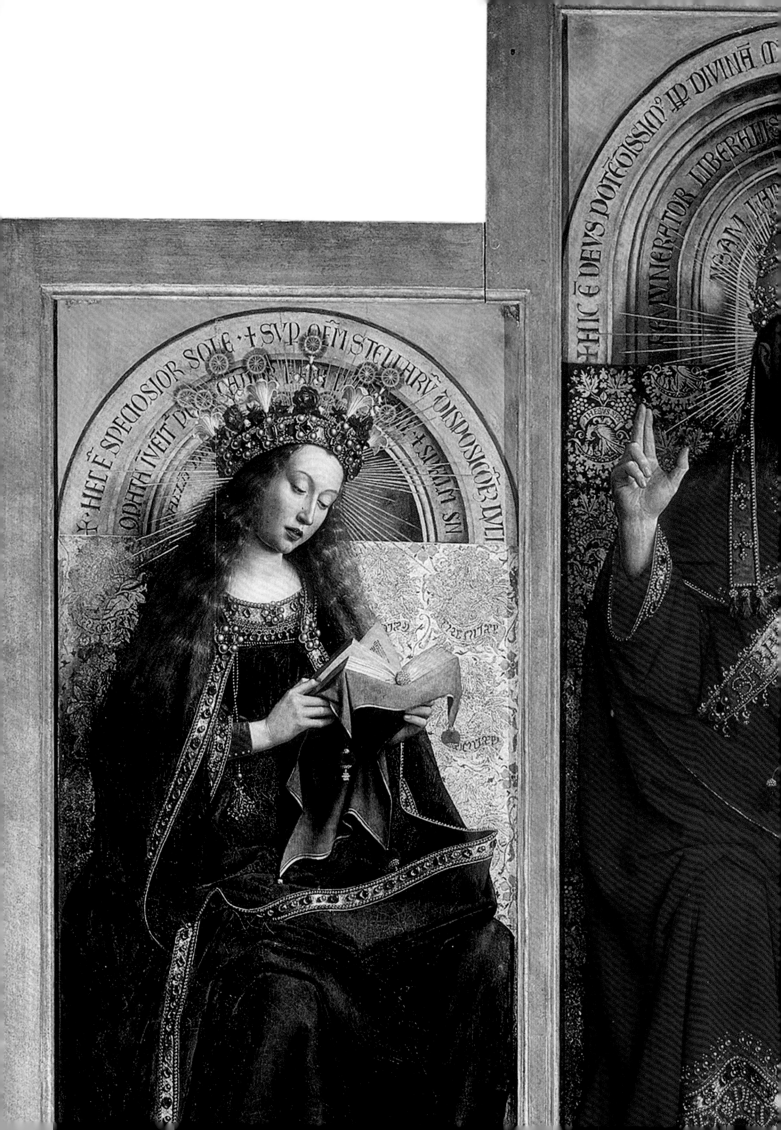

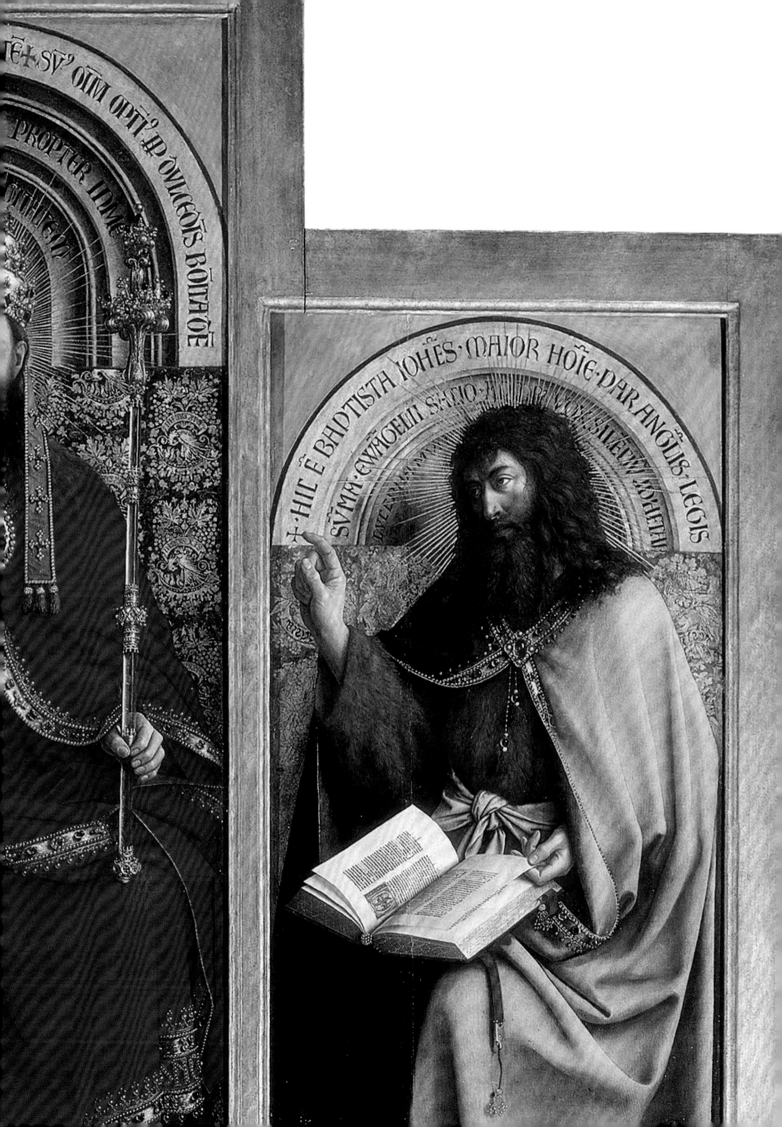

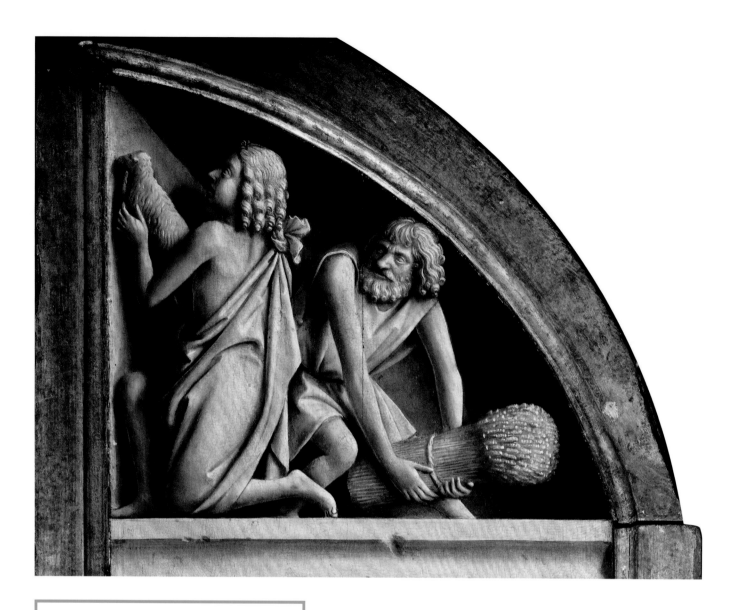

《亚伯与该隐的献祭》

1425—1432 年　木板油彩画

根特　圣巴夫大教堂

《该隐谋杀亚伯》

1425—1432 年　木板油彩画

根特　圣巴夫大教堂

宛若浮雕

在亚当与夏娃的头顶上方，是两个扇形小壁龛。
画家运用了透视法，使画面呈现出很强的立体感，
宛如刻在高处的浮雕一般。《创世记》讲述了亚当
与夏娃的两个儿子亚伯和该隐的故事：哥哥该隐是
农夫，弟弟亚伯是牧人。一日，两兄弟向上帝献祭，该隐供奉了他收获的粮食和蔬菜，亚伯则献上了一头
初生的羔羊。然而，耶和华只看中了亚伯的祭品，该隐因此怒火中烧，并出于嫉妒杀死了自己的弟弟。

艺术家以精准笔触还原了两兄弟的形象：他们二人分别献出一只羔羊和一捆麦子，上帝钟意亚伯的祭
品，所以胡须满颌的该隐紧盯着弟弟，眼中流露杀意。虽然画板狭窄，但通过对手臂、腿部、服饰、头
发、表情和各种细节（如亚伯的托加长袍在肩部的
衣结，以及该隐手中挥舞的驴下颌骨）的刻画，画
家完成了两幅震撼人心、宛若浮雕的画作。

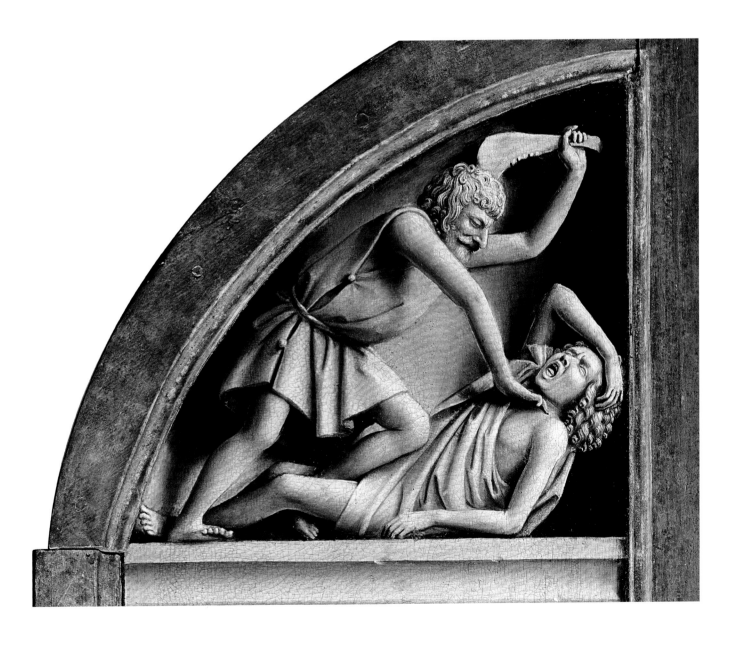

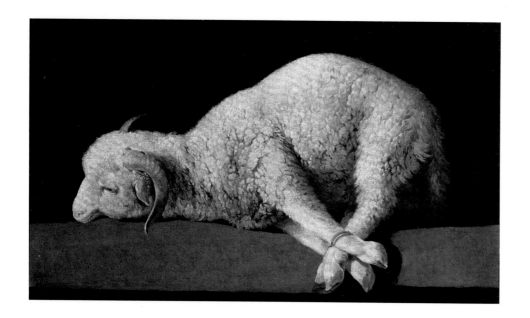

灵感与影响

祭坛之上

此作以"神秘羔羊"为绘画主题，讲述了基督殉难，并以其鲜血洗净众生罪过后复生的宗教故事。画作上方描画着象征圣灵的白鸽，它在天地之间建立起精神的纽带。红色祭坛上铺着白色台布，其上供奉着白色羔羊，旁边的圣餐杯则盛接着献祭的鲜血。祭坛四周围绕着许多天使，他们身穿宽大的纯色祭服，身后色彩斑斓的双翼或闭合或半张。其中，祭坛后侧的几位天使手执基督受难时被施用的刑具；两名天使跪坐在祭坛前方，平衡着空中

的提炉；其余天使正虔诚祈祷。圣灵的光辉照亮了苍穹，自然美景铺呈眼前，翠绿的草地上繁花盛开。以写实手法描画出的花朵极其逼真（有风铃草、紫罗兰、车前草、三色堇和报春花），仿佛在歌颂上帝的力量。

不远处的山丘上生长着茂密的树林，随着视线的延伸，可见一片城市景观，远处的地平线则浸没于蓝色之中。在画家笔下，这些城市中的教堂、钟楼或建筑穹顶具有与乌德勒支、科隆、美因茨或布鲁日的教堂相似的外形，

它们共同构建出壮美的圣城耶路撒冷，令精雕细琢的建筑群跃然纸上。两个世纪之后，西班牙画家苏巴朗创作了许多幅以"承担众生罪孽"的"上帝的羔羊"为主题的自然主义风格作品：人们虔诚地奉上动物祭品，使画面充满纯粹的信仰。

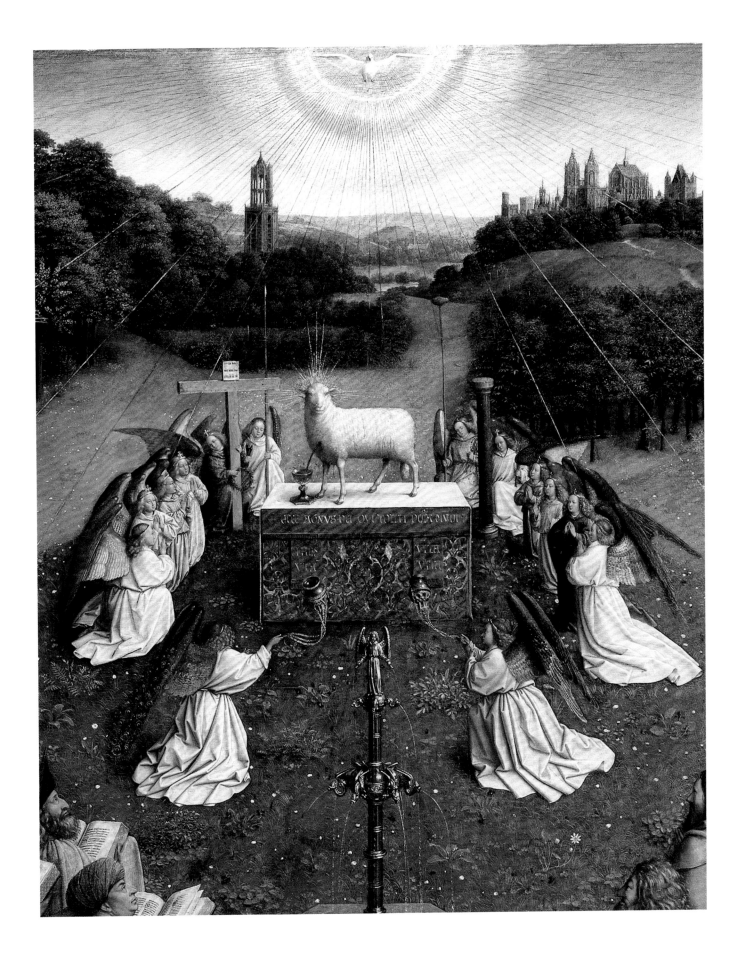

两兄弟的杰作

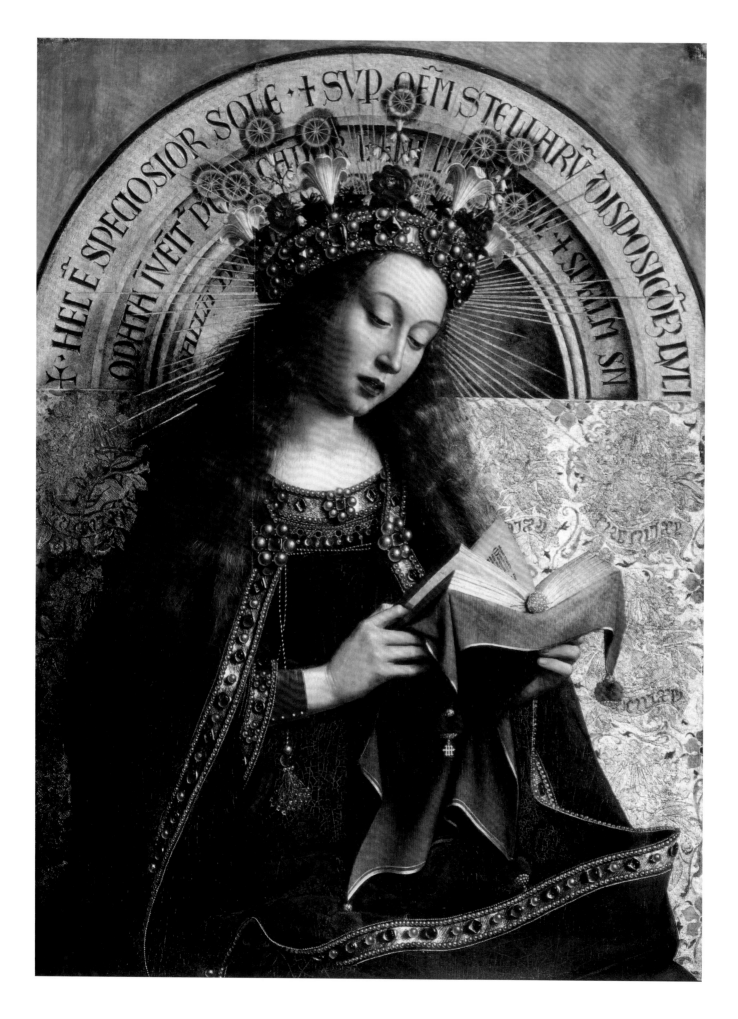

26 VAN EYCK 凡·艾克

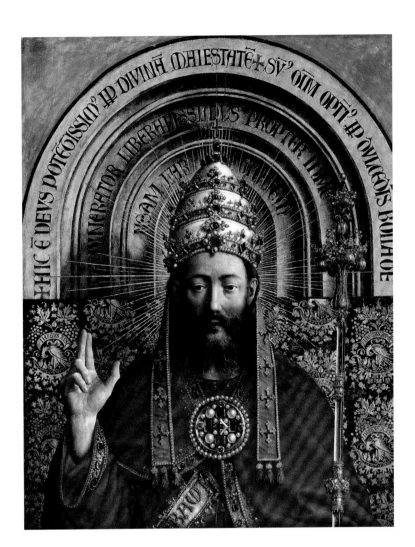

庄严崇高

　　天父上帝头戴一顶教皇三重冕样式的圆锥形冠，手持一根玲珑剔透的水晶权杖，扣合披风的圆形胸针镶嵌着与冠冕一样的珍珠和宝石，红色衣袍的镶边上绣着铭文。奢华无比、荣耀万分、富丽堂皇的细节使画面显得肃穆、虔诚，而赐福手势进一步增强了这一画面感。圣母身上的衣袍十分华美，金色镶边上点缀着红宝石、圆头饰钉和珍珠。她秀发披散，头戴一顶饰满硕大宝石和百合花、玫瑰、铃兰、星形装饰的王冠。圣母侧向祈祷书，脸庞柔美恬静、优雅动人，与天父上帝的庄重、崇高形成对比。同时，圣母双唇微启，人们好似听到了她的吟诵。

信仰的捍卫者

　　画面中的旗帜不管是长方形还是三角形，上面都绘有十字军的标志，代表着"基督的骑士"正征战向前。他们行进的背景中，不仅有嶙峋的岩石、繁茂的草木，还有高耸入云的塔楼，以及建于陡峭山峦上的一座座前哨堡垒。当目光即将迷失于白雪覆盖的山川远景之前，观者会情不自禁地注视骑士们的盔甲、马具、冠冕、兜帽和毛皮高帽。艺术家用精湛的技艺（如白马悬停、白斑灰马垂头的画面）展现出这一列骑士队伍的精良装备，营造出泰然自若的行军氛围，并塑造出神态各异的骑士——他们或侧身示人，或摆出45°侧面。某些观点认为，从这些骑士中可辨认出圣路易[1]、查理大帝[2]或布永的戈弗雷[3]的身影。

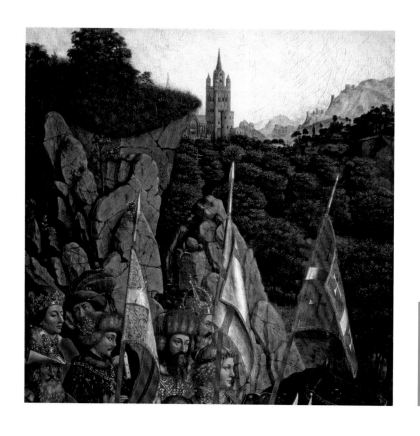

1. 即法兰西卡佩王朝第九任国王路易九世（1226—1270 年在位）。他被奉为中世纪法国乃至全欧洲君主中的楷模，后被尊称为"圣路易"，曾发起第七次、第八次十字军东征。
2. 742—814 年，法兰克国王，后加冕为"罗马人的皇帝"。他勇武善战，在位 44 年间发动过大小 50 余场战争，控制了大半个欧洲，并挑起了保卫基督教世界的重任。他还使欧洲文化重心从地中海希腊一带转移至莱茵河附近，被后世尊称为"欧洲之父"。
3. 约 1060—1100 年，佛兰德斯家族的正统继承人，第一次十字军东征的将领，攻陷耶路撒冷后统治该地及周围地区。

《基督的骑士》（局部）

1425—1432 年　木板油彩画

根特　圣巴夫大教堂

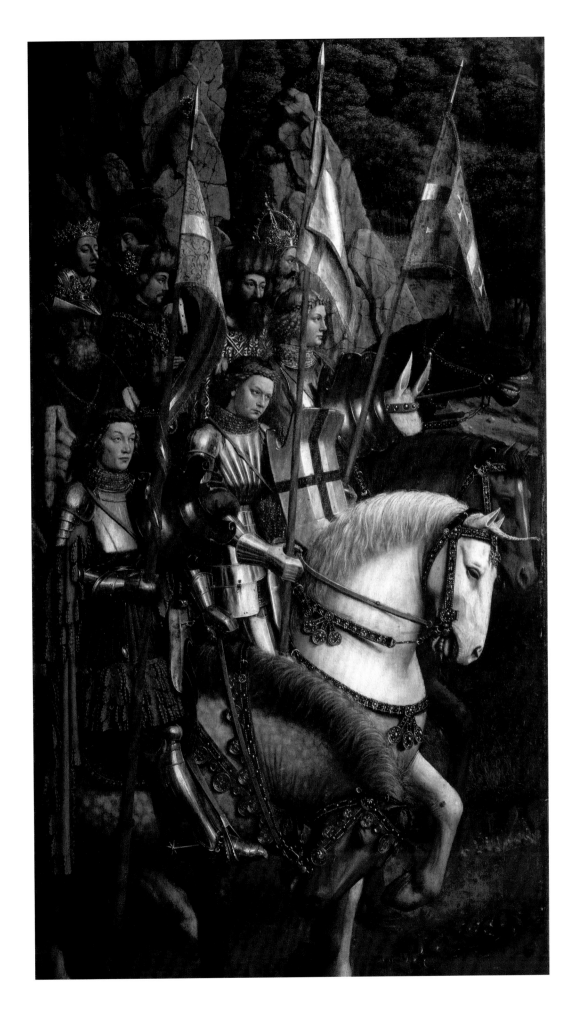

两兄弟的杰作

《奏乐天使》

1425—1432 年　木板油彩画

根特　圣巴夫大教堂

风格与技巧

精妙的构图

　　从早期基督教的壁画到文艺复兴时期的绘画，无论是彩绘玻璃窗、雕花柱头，还是宗教手抄本彩画，均能看到奏乐天使的身影，这也说明该绘画主题在基督教绘画中占有重要一席。这幅画的可贵之处在于，它让过去的古老乐器重新出现在世人眼前。

　　扬·凡·艾克以超群绝伦的精妙手法演绎了该题材：尽管管风琴被置于显眼的前景处，但背景里的竖琴和弦乐器同样引人注目。同时，画家以高超技法充分利用了局部的有限空间，既突显了管风琴音管排列组成的完美对角线，又让背景中奏乐天使身上的华丽锦缎长袍跃然眼前，而且还以精确透视技法展现了华丽的石板地面。

　　位于背景上部的奏乐天使（画家略去了天使们的双翼）脸上流露出古典之美，蓬松的金色长发上束着镶嵌珠宝的发带。

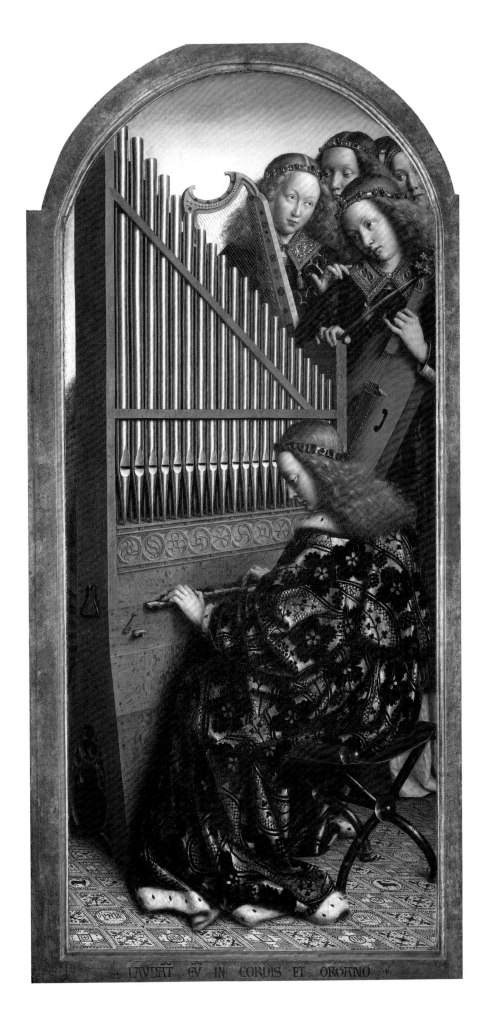

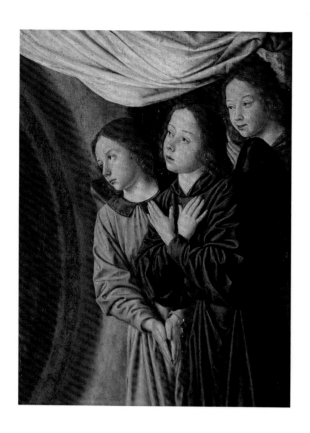

让·埃
《光荣圣母三折圣像》（局部）

1498—1499 年　木板蛋彩画
高（总计）：157 厘米　宽（总计）：283 厘米
穆兰　穆兰圣母大教堂

灵感与影响

精美绝伦

　　法国画家让·埃是佛兰德斯人的后裔，被世人称为"穆兰大师"，曾活跃于1475—1505年间。他供职于波旁家族掌控下的法国宫廷，画风受到雨果·凡·德·胡斯和让·富凯的影响。《光荣圣母三折圣像》创作于15世纪末，画中，四组天使分别围绕在圣母身边，而每组的三名天使姿态各不相同。天使们身着颜色鲜艳的长袍，姿势迥异（有的双手合十并高举，有的放下，还有的双手交叉放在胸前），模样生动，面容稚气，发丝卷曲。

　　在右侧画幅里，凡·艾克的绘画手法让这些天使更加逼真。八名咏唱天使仿佛真的在放声歌唱，某些声乐专家甚至能通过每名天使的唇形来判断他们各自的发声，并依此推测他们口中念诵的词语。天使们的嘴巴或大张或半闭，眉头紧蹙，犹如在克服极大的困难，并构成了一幅以蓝天为背景的生动装饰画。密布金色花纹的红色华美锦缎披风，轻抚

着唱诗台的纤细手指，祷告台上匠心独具的木雕细节……所有元素结合在一起，再施以红色、金色和棕色为主的暖色调配色，便诞生了绘画大师凡·艾克的这幅典范之作。

《咏唱天使》

1425—1432 年　木板油彩画
根特　圣巴夫大教堂

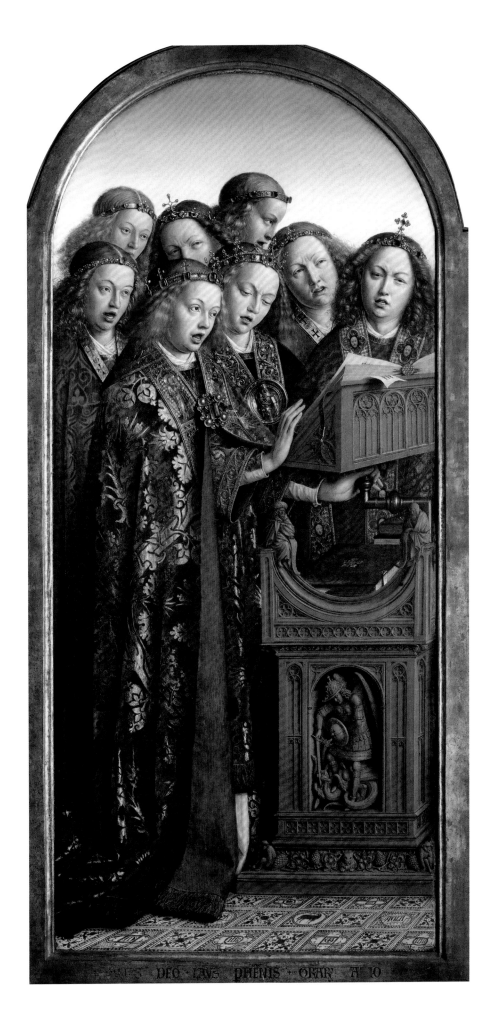

两兄弟的杰作

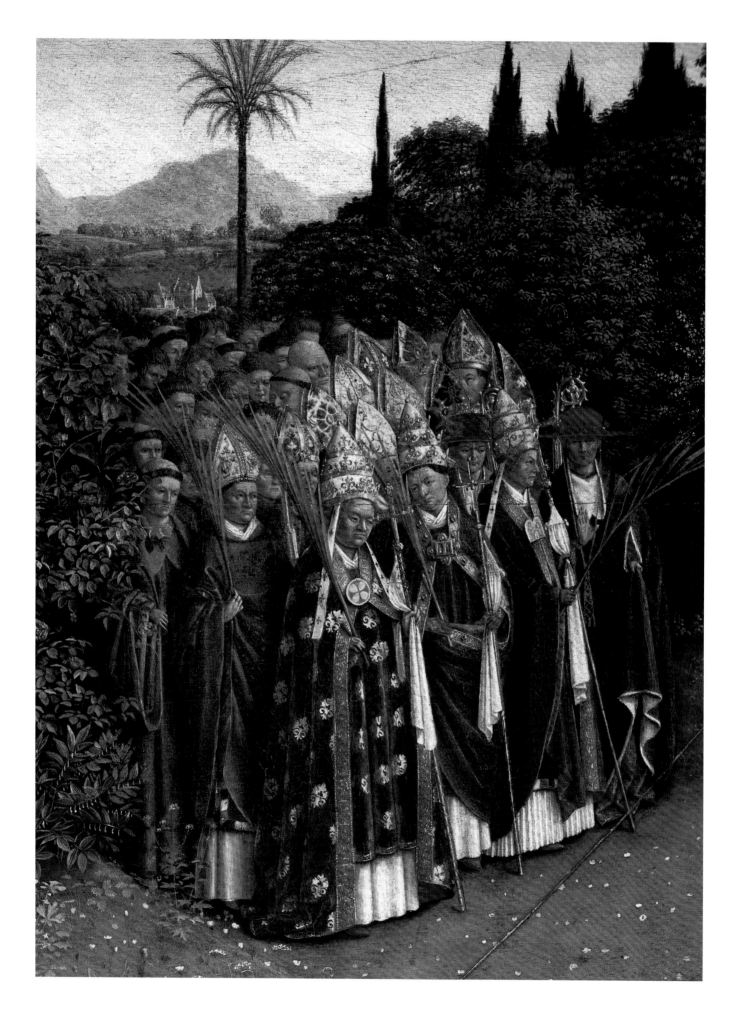

VAN EYCK　凡·艾克

教会仪式队伍

观者的视线越过羔羊祭坛，停留在第三重景观处：由玫瑰、香桃木和柏木组成的青翠树丛让人应接不暇，高耸的棕榈树立于微蓝的静谧风景中；"上帝的选民"——《启示录》中记载的列于上帝宝座旁的人——向前行进着，他们手持棕榈叶，有的身穿祭披，有的披着无袖长袍，有的头戴三重冕，有的戴着主教冠。1908年，比利时艺术史学家伊波利特·菲伦斯-赫法尔特出版了《比利时绘画》一书，并对这组人物的着装做了一个备注："实际上，人们只能从画面中找到一件祭披。这幅祭坛画描画了如此多的高级别神职人员，他们大多身披无袖长袍，但无袖长袍原本不是司铎的着装，而是唱经班成员、俗教徒和教士的游行服装。其实，这个场景与祭礼毫不相干，这只是一场节日庆典，一场盛大的室外主教会议；这些人是教会里备受敬仰的人物的化身，他们前来向上帝的羔羊致敬。"

朝拜的人群

在祭坛画中间，近处是一座位于红色祭坛前的
"生命之泉"。纯净的泉水从石头砌成的池子里流
出，汇成了一条小溪。朝拜者分列喷泉两侧，其中
先知（穿戴着佛兰德斯式衣帽）跪在喷泉左侧，手
中翻阅着圣书。他们身后站着哲人、艺术家和作家
等情操高尚的世俗之人，这些人身披长袍，戴着冠
冕、头巾、三角帽和皮毛镶边软
帽，多数蓄着象征庄严与权威的
长须。有人认为，身穿白袍的人
是柏拉图。以写实手法呈现的繁
复细节，让复杂画面避免沦为了
纷杂的色块堆叠。

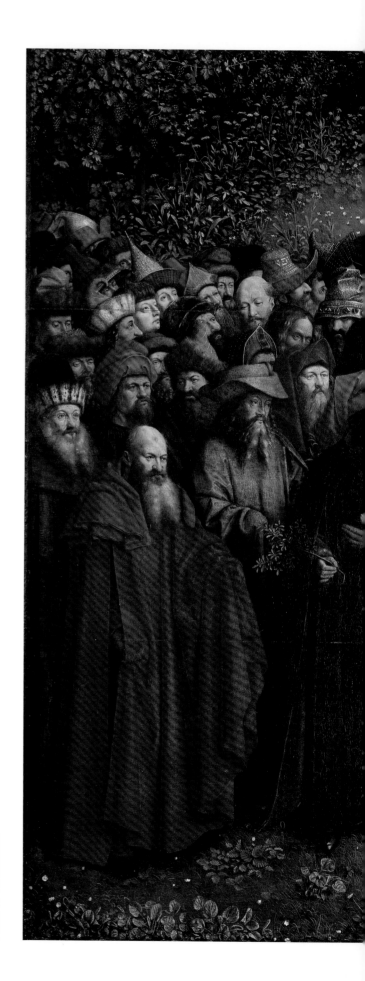

《贤哲与先知》（局部）

1425—1432 年　木板油彩画

根特　圣巴夫大教堂

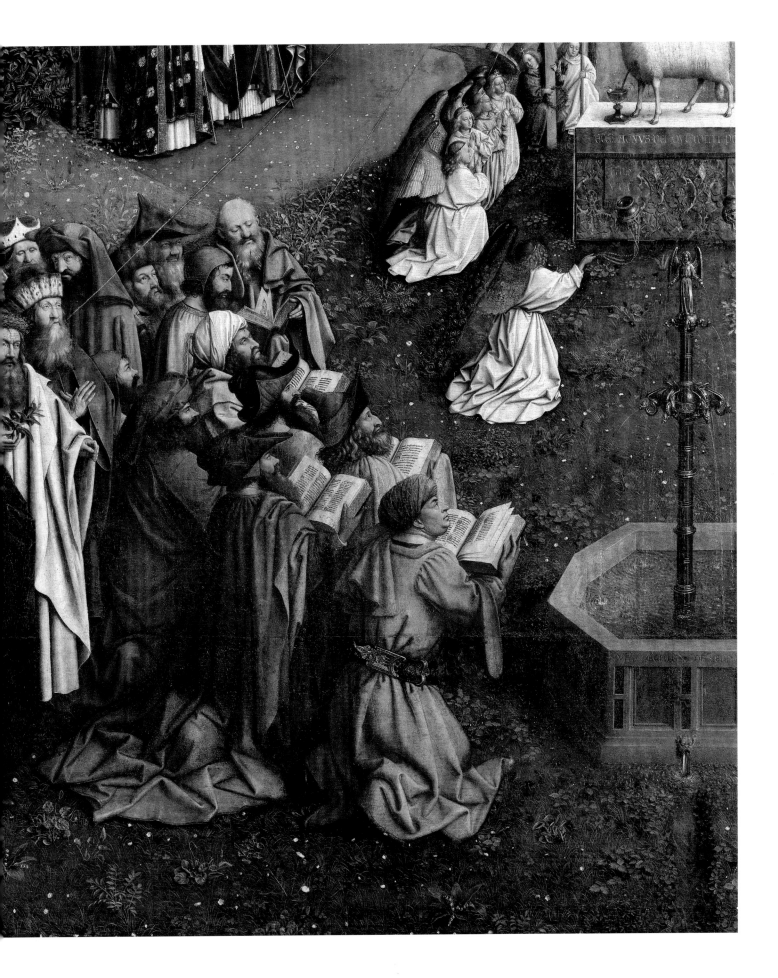

　　　　　　两兄弟的杰作

↘

B

VAN EYCK 凡·艾克

肖像画技艺

除却根特的杰作，扬·凡·艾克还创作了一系列打动人心的肖像画，他也因此成为了西方肖像画的奠基人之一。虽然凡·艾克发明了油画的传说并不属实，但凡·艾克使油画技艺臻于完善，对西方绘画的发展做出了巨大贡献。他的作画方式是，先在木板上涂抹一层石膏和胶状物质的混合物，接着仔细打磨使之平整，然后将所选颜料与油性成分的溶解液调和，施用色彩后，再连续刷几层透明的淡色（涂在已干的颜色上的透明色层），以起到透光作用。得益于他的绘画天赋和全新技艺，他在呈现写实的细节和还原材质的质感上做到了极致。

肖像画技艺

一幅传世佳作

　　这名男子向左侧身约45°，露出侧脸，造型新颖独特。他的眼睛紧盯观者，神态镇定自若。虽然没有详细资料佐证，但此画常被视作艺术家的自画像。

　　从面部的皱纹、肌肤的纹理、颏下的胡楂和眼角的血丝来看，该男子的容貌未经一丝美化。尽管他出现在色调均匀的黑色背景上，但其头上缠绕的红头巾十分鲜亮，并呈现出复杂繁冗的纹路和结点，占据了三分之一的画面空间，更突显了人物形象，吸引了观者的眼球。虽然被称为"头巾"，但它其实类似一种典型的佛兰德斯风格的男士帽子——兜帽。这是抵御风寒时必不可少的物件，而毛皮领外套亦非夏季着装。男子目光敏锐，嘴唇紧闭，容貌逼真，好似精雕细琢的一般。上述细节成就了扬·凡·艾克的这幅传世之作：相比于戏剧性画面，此作天然去雕饰的朴质风格更显隽永。

《包着红头巾的男子》

1433 年　木板油彩画
高：26 厘米　宽：19 厘米
伦敦　英国国家美术馆

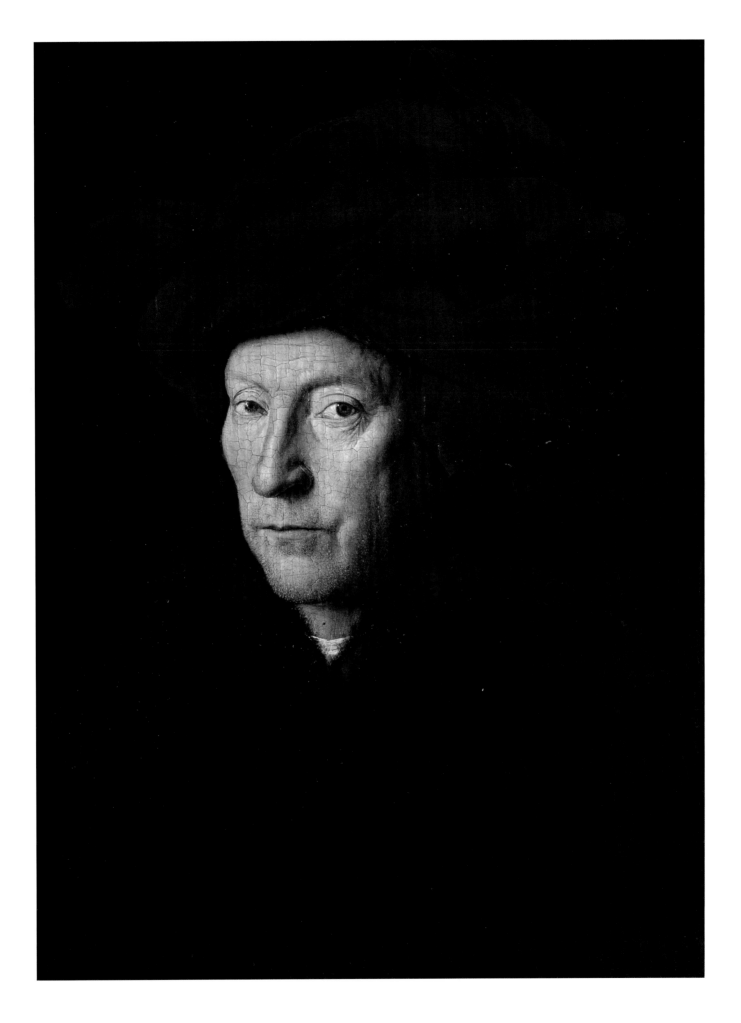

肖像画技艺

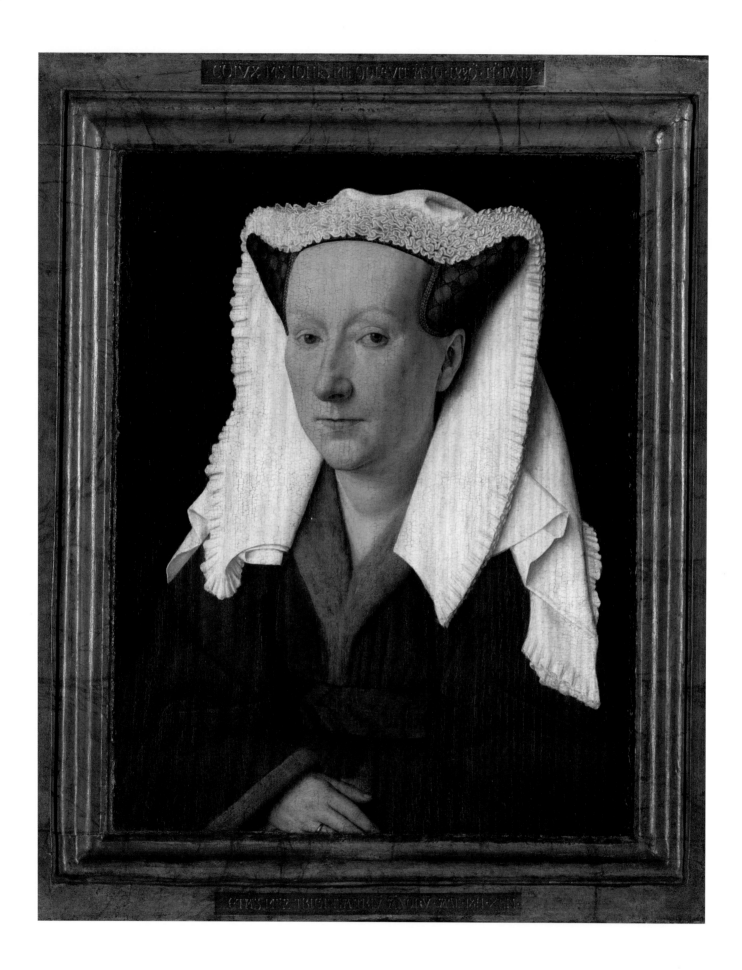

VAN EYCK 凡·艾克

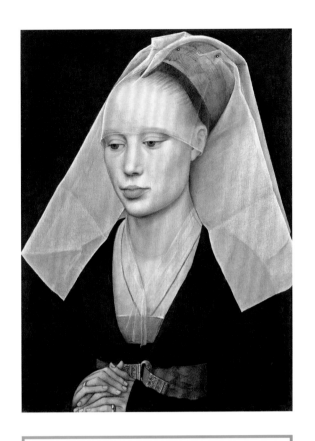

灵感与影响

佛兰德斯女性形象

罗希尔·凡·德·魏登（1400—1464）与凡·艾克身处同一时代，是中世纪末期在佛兰德斯地区掀起的艺术革命的先驱之一。凡·德·魏登痴迷于剖析人物的心理，并以高超技艺探索着他们的内心世界。例如，这名年轻女子看上去十分神秘，她双唇丰盈，眼帘低垂，双手交叠放于红腰带前，薄透的亚麻头巾叠拢起来紧贴发丝，金色发髻也被别针巧妙地固定住了。

本页这位肤色白皙的北欧美人衬得旁边的凡·艾克夫人犹如一位村妇。画中，凡·艾克夫人紧盯着观者，她脸色红润，双唇紧闭，鼻子醒目，模样平易近人。艺术家在原来的画框上题写的文字突显了这种亲切感："丈夫扬于1439年6月17日完成此作，我时年33岁。"凡·艾克夫人的头巾造型独特，镶着精致的花边，披在由发辫盘成的两个角状发髻上。她身着松鼠皮毛镶边的红色呢绒长袍，系一根深色腰带。她的形象反映了当时当地的风俗，极具历史研究价值。凡·艾克夫妇共育有两个孩子，凡·艾克比妻子年长许多，所以艺术家过世后，他的妻子又活了十多年。当时，她与小叔子兰贝特一起管理着布鲁日的工作室。

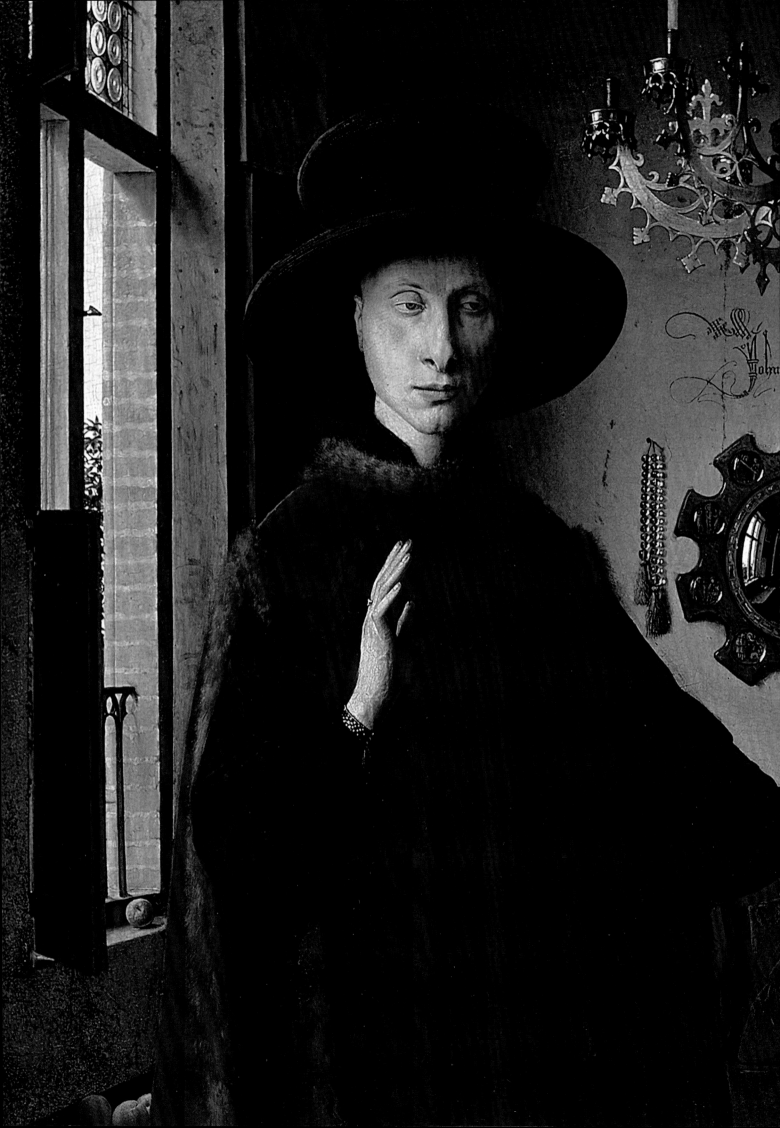

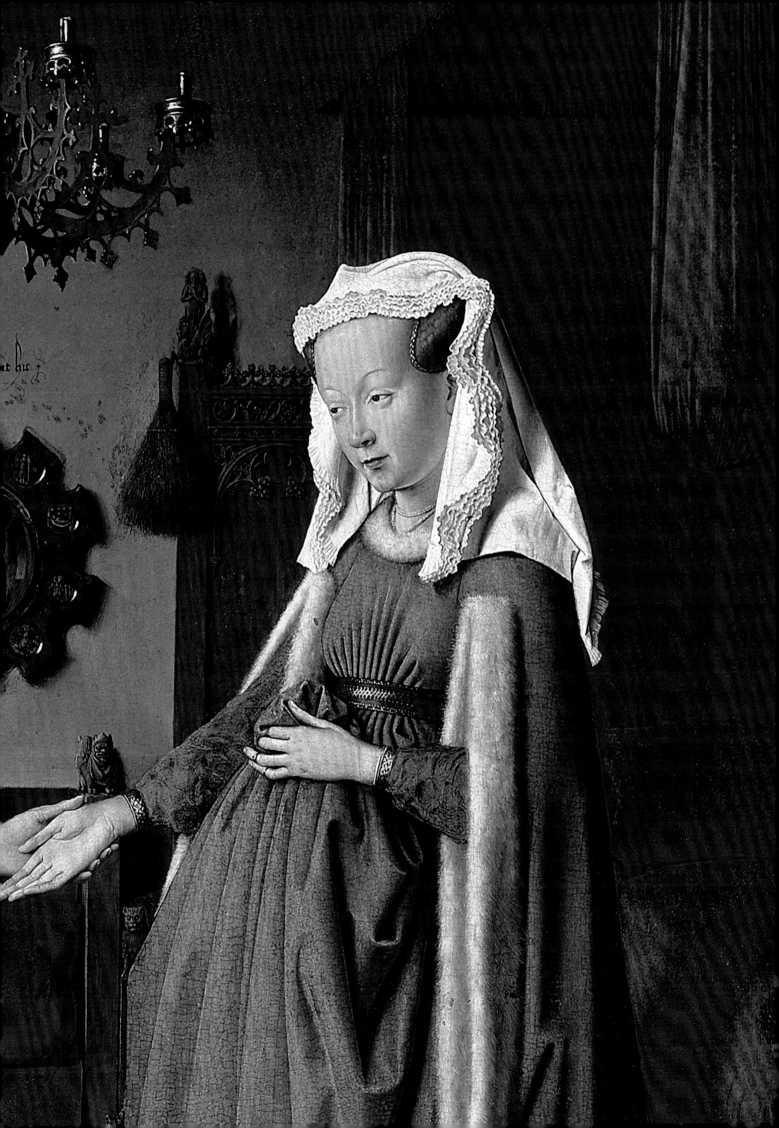

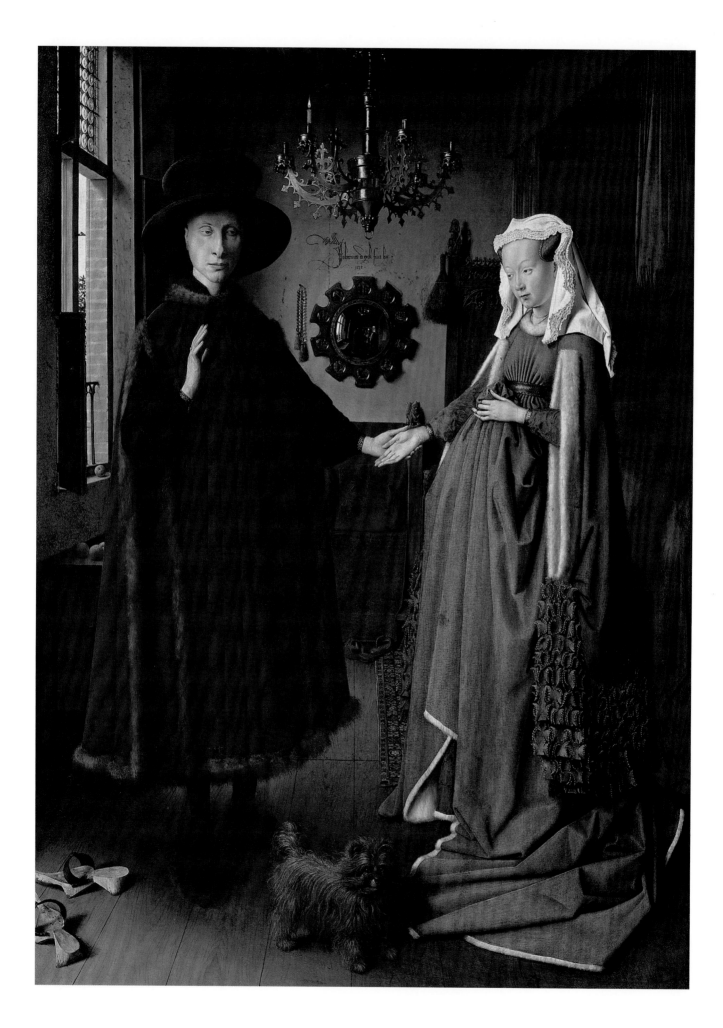

VAN EYCK 凡·艾克

《阿尔诺芬尼夫妇肖像》

1434 年　木板油彩画
高：82.2 厘米　宽：60 厘米
伦敦　英国国家美术馆

不可思议的微观世界

闻名于世的《阿尔诺芬尼夫妇肖像》是西方绘画史上首幅在室内取景的世俗画。相比于其他同行，北方艺术家们尤为偏爱室内题材；同时，这幅画也是双人全身肖像中的典范。凡·艾克在创作木板油彩画时力求完美，他以绿色、红色和棕色为主色，展现出舒适安逸、精心布置的室内场景，并用地板的木板条和地毯营造出画面的景深。画中的男子是一位富有的商人，他正向年轻的新娘宣读结婚誓言。新娘身上的长袍呈现出上身扁平、腰部隆起的造型，这是那个时代的时髦款式，所以她并非怀有身孕；长袍的颜色（绿色）则象征着生育。画家以精湛技艺还原了两人身上皮毛镶边的奢华衣装，以及具有象征意义的室内细节——除了象征忠贞的小狗，他还精心绘入了在布鲁日泥泞街道上要穿的木底鞋。

日光透过左侧窗户洒在画面中央两人轻握的双手上，正上方是富丽堂皇的铜吊灯，背景墙壁上挂着一面凸镜。镜面不仅照出了夫妇二人的背影，还映出了另外两人的身影，画家大概就身列其间。此外，从镜子里能看到天空和户外花园。彼时，艺术家们一般遵循传统，会将自己的名字签在画作不起眼的左（或右）下角处，但在这幅画里，凡·艾克反其道而行之，他在画面正中央以华丽字体留下了自己的名字（这在当时实属罕见）。"Johannes de Eyck fuit hic"（意为"扬·凡·艾克在此"）这行字清晰可辨，就像是他作为婚礼的来宾或同行者的见证。这是一幅美学和世俗融合的典范之作。

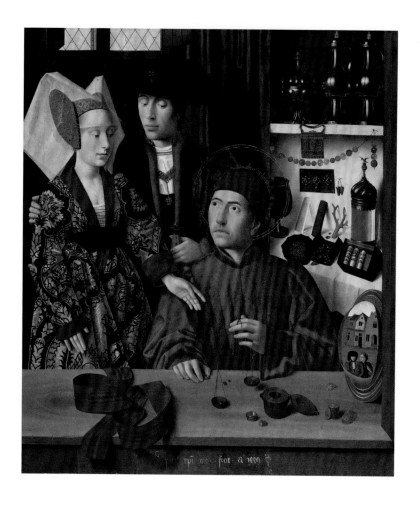

灵感与影响

布鲁日的金银匠

让·德·莱乌将脸部偏转了 45°——这是凡·艾克偏爱的姿势。他的身影在明亮光线的照耀下十分清晰，但是画面的背景却很暗。他目光如炬，紧盯观者，让人过目难忘。画中人是艺术家的朋友——一位布鲁日的金银匠，他手中拿着的正是一枚象征其职业的戒指。一小抹红色化作点亮这枚戒指的宝石，突显了黑色、灰色和棕色组合而成的和谐色彩氛围；同时，光线从右侧照射过来，不仅雕琢出人物脸庞和手部起伏的轮廓，还营造出左侧脸庞上令人称奇的光影效果。画家通过细致观察，既对人物容貌进行了刻画，还采用写实手法还原了皮草的质地，精雕细琢的画面细节让人惊叹不已。一行铭文镌刻于简洁的画框边缘上："扬·凡·艾克为我——让·德·莱乌创作了此幅肖像画。"（画家在其名字间绘上一只狮子作为人物的化身。）

彼得鲁斯·克里斯图斯（1420—1472/1473）曾师从凡·艾克。老师过世后，他在布鲁日活跃了数年，其客户均为当地富有的资产阶级人士。在他创作的这幅金银匠画像中，身穿红衣的金银匠正在工坊内接待两位穿戴考究的富裕客户。屋内摆满了具有象征意义的物件，比如映出街景的镜子、柜台上的天平，以及摆放在搁板上的各种物品。左侧画作描画的是三人肖像，并带有丰富的细节；右侧画作则是一幅单人肖像，且大量留白。这两幅画均可以归入北方文艺复兴之初最引人瞩目的作品之列。

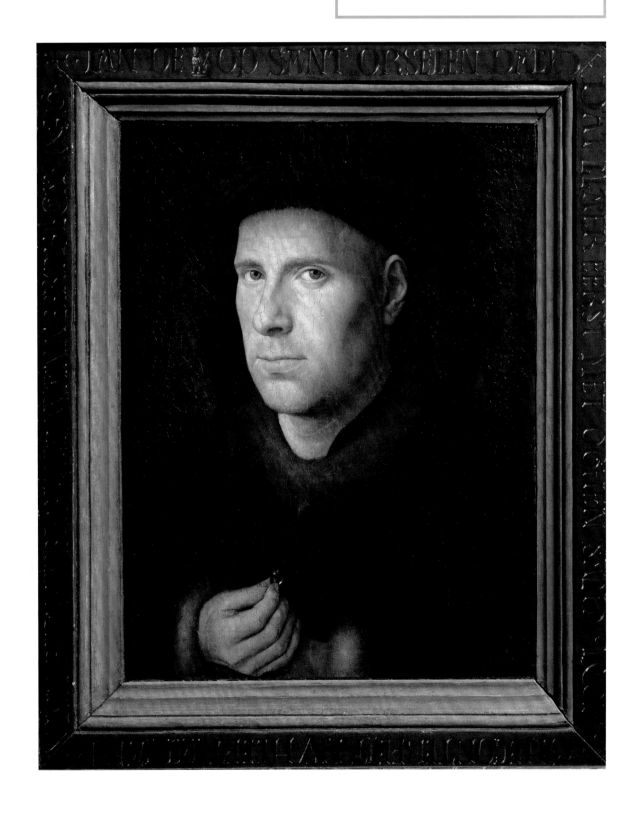

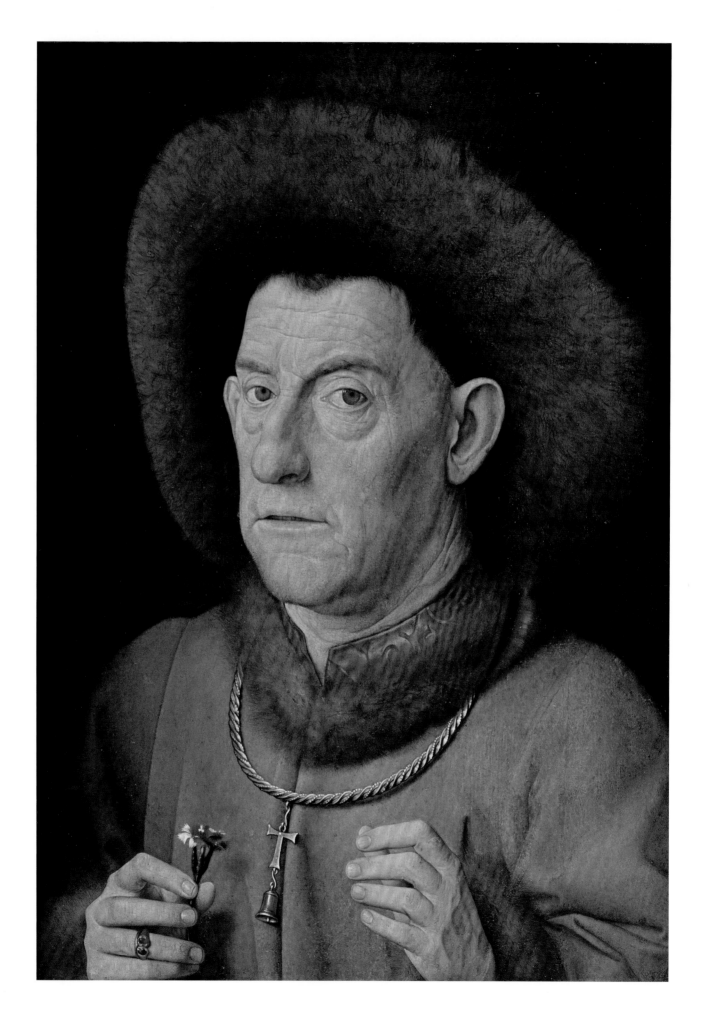

VAN EYCK	凡·艾克

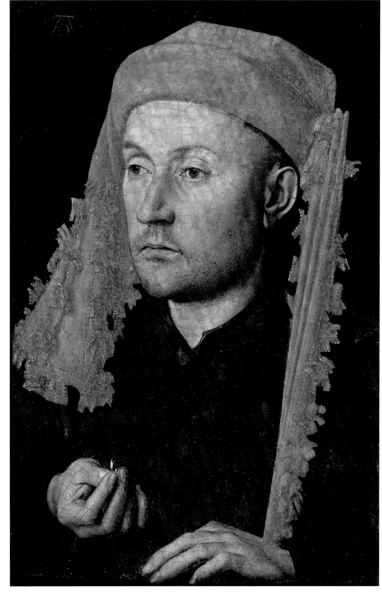

绝妙配色

15世纪伊始，资产阶级对社会认同的渴望促进了独立肖像画的发展。其中，佛兰德斯画派中涌现的肖像画尤为引人瞩目。左侧这位手持石竹花的男子的真实身份已无从考证，但凡·艾克将其塑造成与《圣经》中的圣人或名垂千古之人一样值得尊敬的人物。石竹象征着忠诚不渝，在当时的男性肖像画中并不鲜见。然而，画家以精确手法刻画出人物的头部及手部，以细腻笔触还原所有细节，展现出他历尽沧桑的脸庞，刻满深深的皱纹的肌肤，以及醒目的鼻子和眼袋。虽然画家略去了一切修饰手法，但是画中人物表情生动，具有一种震撼人心的力量。

长期以来，右侧画幅都被误认为是丢勒的作品。这幅画配色巧妙，画中人满脸胡楂，眼神迷离，若有所思。他手中拿着的是一枚戒指吗？如果是，那么这枚戒指大概标志着他加入了金银匠行会，又或者象征着未来的婚约。

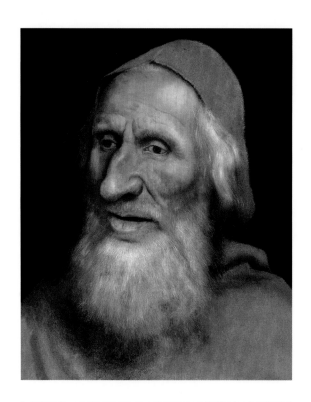

昆丁·马西斯
《老者》

约1525年　木板油彩画
高：44厘米　宽：34.5厘米
巴塞罗那　加泰罗尼亚国家艺术博物馆

《红衣主教阿尔贝加蒂肖像》

约1435年　木板油彩画
高：34厘米　宽：29.5厘米
维也纳　艺术史博物馆

灵感与影响
逼真呈现

右侧肖像画中的人物向来被认为是红衣主教阿尔贝加蒂，但有历史学家推测他也可能是英国温切斯特主教亨利·博福特。无论如何，这都是一幅上乘之作。

这位红衣主教身穿浅色皮毛镶边的宽大红袍，摆出了凡·艾克作品中常见的侧身45°的姿势。画面背景暗淡，但人物脸庞四周泛着蓝光。在塑造人物面部特征时，艺术家倾注了大量心血。他进行了细致入微的观察，刻画时一丝不苟，将人物的颓顶艾发、稀疏的眉毛、脖颈和嘴角满布的皱纹逼真呈现出来。

为了创作这幅现实主义杰作，凡·艾克先用银针笔预绘草图，然后再上色完成整幅作品。通过这种绘画方式，画家不仅能确定线条的基本走向，而且能标注出接下来要使用的颜色。

与凡·艾克和凡·德·魏登一样，昆丁·马西斯（1466—1530）也投身到复兴北方艺术的潮流之中，并被视作早期佛兰德斯画派的后期代表人物之一。除了宗教题材，他还创作了带有浓郁个人艺术风格的肖像画。在这幅画中，画家精益求精，捕捉到了诸多细节，如人物的皱纹、赘皮、胡须和头发，以及庄重的表情与坚毅的目光。

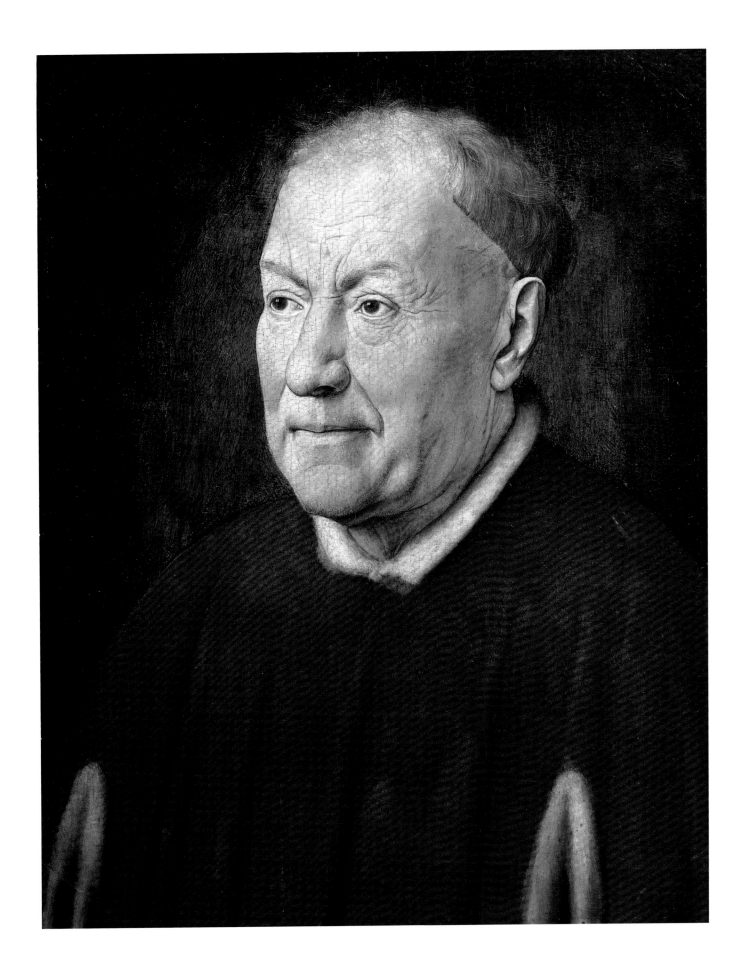

肖像画技艺

风格与技巧

精湛技艺

右页画幅的主人公是莫伦拜克斯的领主博杜安·德·拉努瓦（绰号"口吃者"）。与扬·凡·艾克创作的其他肖像画一样，艺术家以巧夺天工的技艺捕捉到了画中人的神态和不一样的眼神：虽然他的目光没有停留在观者身上，但也没有迷失或内省。相反，他的视线略微向上，仿佛透露着威严，甚至像在发号施令。这位佛兰德斯的政治人物身兼多职，他不仅是里尔的地方长官，还是菲利普三世（人称"好人菲利普"）的使臣。他请凡·艾克（当时画家也在为勃艮第公爵效力）创作这幅肖像画，以纪念自己被授予金羊毛勋章（1430年1月10日）。他的服装十分奢华，上绣金色橡树叶和凤尾草花纹，衣领和袖口以皮草镶边，并配以颈饰。在幽暗的背景中，锦衣华服十分突出，而黑色大盖帽（与第46页乔凡尼·阿尔诺芬尼的帽子如出一辙）则若隐若现。

艺术家试图将观者的注意力集中在博杜安·德·拉努瓦的脸上，但是坦白而言，画中人的容貌不太讨人喜欢。尽管画家耗费了极大的心力来刻画栩栩如生的细节，但从未对其进行任何美化或理想化的塑造。他右手紧握长棍，小指上佩戴着金戒指，这些细节恰到好处地彰显了人物的尊贵身份。

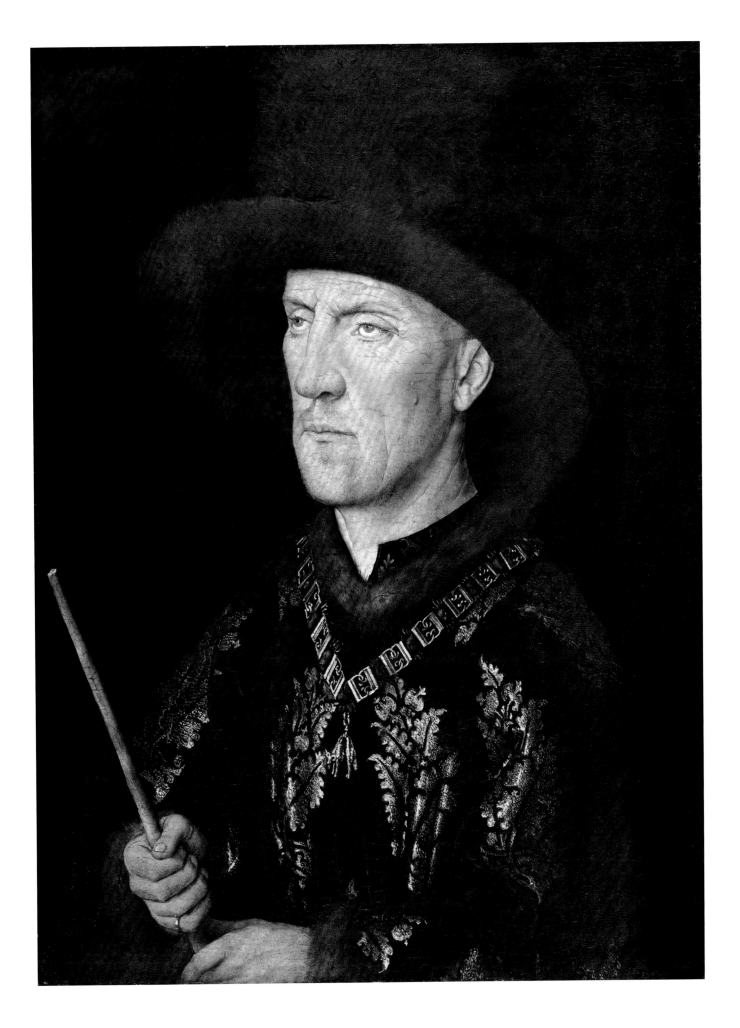

肖像画技艺

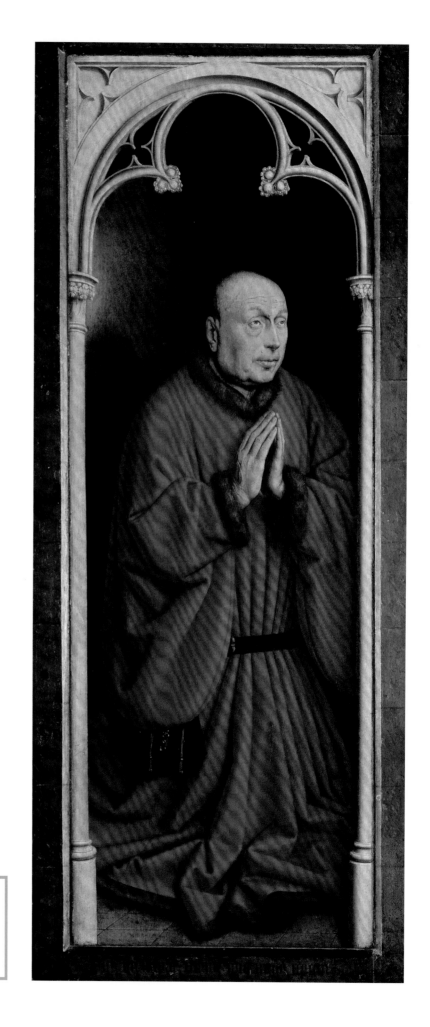

VAN EYCK　　凡·艾克

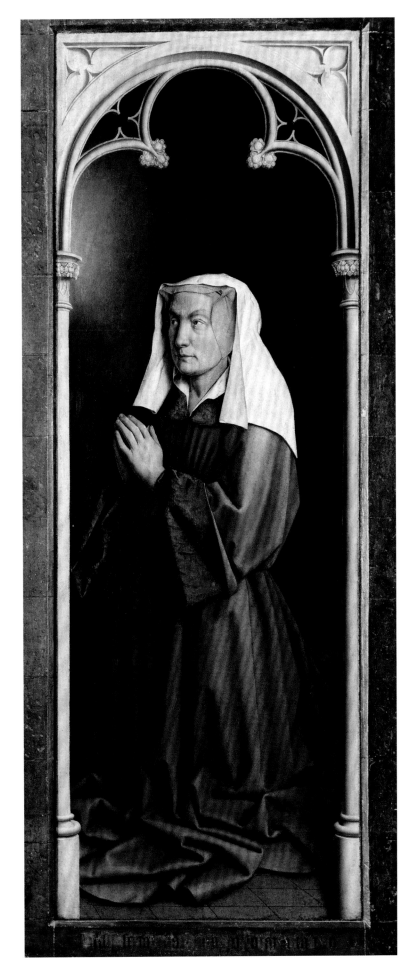

《伊莎贝尔·博吕特》

1425—1432 年　木板油彩画

根特　圣巴夫大教堂

虔诚的资助者

中世纪时，拥有一幅自己的独立肖像画是王公贵族的特权，而且创作这些画的目的更多地是为了庆祝荣誉加身，而不是单纯地描绘人物本身。在祭坛画中，捐赠人和资助人的形象常常出现在圣人身旁，但他们大多以侧身示人，且身形比例缩小，这种描绘手法象征着对神明的虔诚。即便当时的肖像画绘画传统如此，但是扬·凡·艾克还是在这两幅捐赠人的肖像画中加入了自己的构思，使笔下凡人的身形和圣贤或《圣经》人物一致。这两幅画中的人物分别是根特市长约斯·维德和他的妻子伊莎贝尔·博吕特，他们是《神秘羔羊的崇拜》的捐赠者，并被定格在了画屏的外部画幅下部。

画中，约斯身着皮毛镶边的红袍，双目上视，态度谦恭，而伊莎贝尔披着头巾，表情更显严肃。这两幅作品均展现出凡·艾克超群绝伦的肖像画技艺。此外，画家在塑造人物身形比例的一处细节值得注意：实际上，在这两幅画像里，为了更好地刻画人物的面部轮廓，画家将人物头部与身体的比例进行了调整。

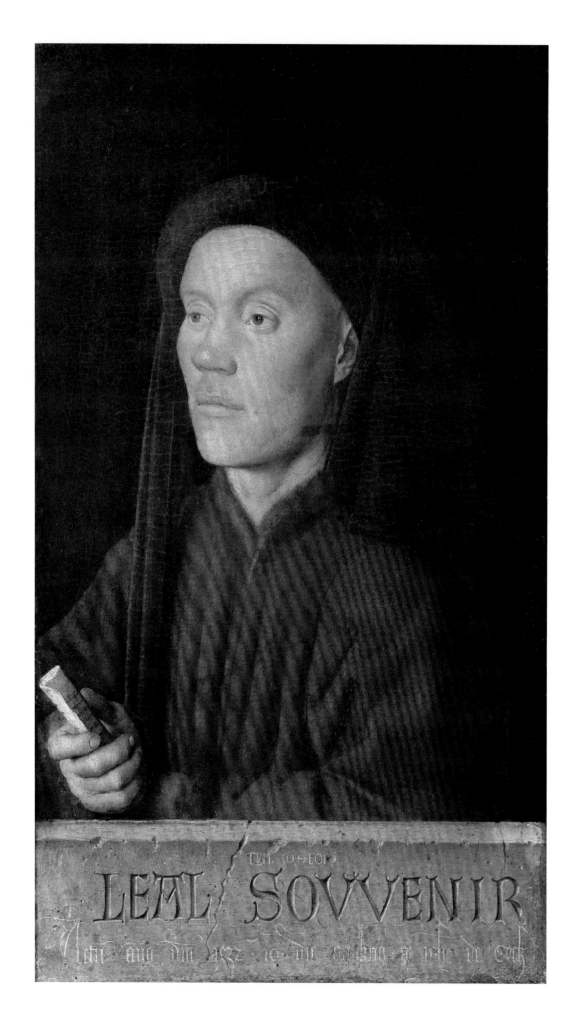

VAN EYCK 凡·艾克

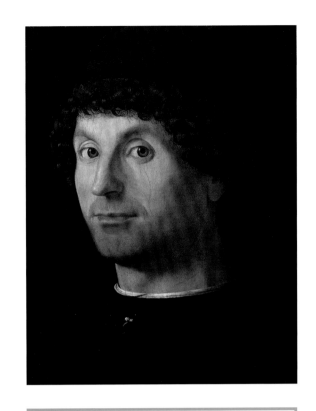

灵感与影响

佛兰德斯大师风格的传承

现今，人们对左页画幅的诠释众说纷纭。画中的年轻男子若有所思地望向前方，他身着红衣，头戴绿兜帽，与佛兰德斯大师创作的其他肖像画不同。画中人出现在一道立体逼真的护墙之后，只露出了上半身，墙面上镌刻着神秘的铭文（Thimoteos，人名"提摩太"）[1]。此外，画上的签名和日期也佐证了艺术家对此作的重视。人们推测，画中人是勃艮第宫廷里的一位乐师（凡·艾克当时也在为菲利普三世效力），但他手中拿的文书（并非乐谱）表明他更像是一位与画家关系要好的司法官员。

人物的面孔被光线照亮，在深色的背景上尤为突出；同时，以写实手法刻画出脸部轮廓和人物心理——这种独立肖像画的表现手法，将被意大利画家安东内洛·德·梅西纳（1430—1479）发扬光大。正是在安茹的勒内[2]位于那不勒斯的宫中，得益于老师科兰托尼奥（凡·艾克和罗希尔·凡·德·魏登的作品的狂热崇拜者）的引领，安东内洛才欣赏到了佛兰德斯大师们的作品，并从中得到启发。与左页画幅一样，本页画幅也流露出明显的现实主义风格，并展现出画家在人物外貌刻画方面的精湛技艺。另外，两幅画中的人物都摆出了相同的45°角的侧面姿势（而意大利画家更倾向于创作侧面肖像画），而且他们都有让人过目难忘的眼神（这与金银匠让·德·莱乌的眼神如出一辙，见第49页）。

1. "Thimoteos"即"Timotheüs"，中文译为"提摩太"。他是基督教圣人，曾多次陪伴圣保罗出行。
2. 1400—1480 年，又被称为"好人勒内"、"那不勒斯的勒内"，他身兼多职，担任过洛林公爵、巴尔公爵、安茹公爵、普罗旺斯和皮埃蒙特伯爵。

VAN EYCK 凡·艾克

细节的艺术

《神秘羔羊的崇拜》是欧洲画坛上的杰作，它呈现出的画面内容极其丰富，值得用放大镜仔细探究，里面展露无遗的细节突出了画家在塑造整体视觉效果方面的精湛技艺。华服、珠宝、乐器、自然风光和城市景观等诸多细节，成就了这幅震撼人心的现实主义风格的创新之作。画家抛弃了传统哥特风格祭坛画的想象空间，并直接将画面场景置于其身处的佛兰德斯现实世界之中。

细节的艺术

穷工极巧

　　这两块狭长的画板位于根特祭坛画闭合式多折画屏的外部，是中间的《圣母领报》画面装饰布景的一部分。左侧画幅好似将观者的视线引向了室外，而右侧画幅则让观者的目光停留在室内。透过立着黑色石柱的阳台，观者能看见具有典型佛兰德斯风格的城市一隅此刻正沐浴在北欧的和煦阳光中。有人断言，从画面上能辨认出根特的一条街道，并且认为此画的捐赠人约斯·维德或许就坐拥这条街道上的大片房屋。甚至有人声称，凡·艾克曾将画室搬到了这位资助人名下的一座房子里，以便能为这幅《圣母领报》绘上真实的根特式城市景观作为背景画面。在右侧画幅中，小壁龛里锃亮的铜器散发出细腻的金属光泽，这与旁边悬挂的大块蓝边白毛巾的质朴画面形成了巨大反差。

《神秘羔羊的崇拜》（局部）

1425—1432 年　木板油彩画

根特　圣巴夫大教堂

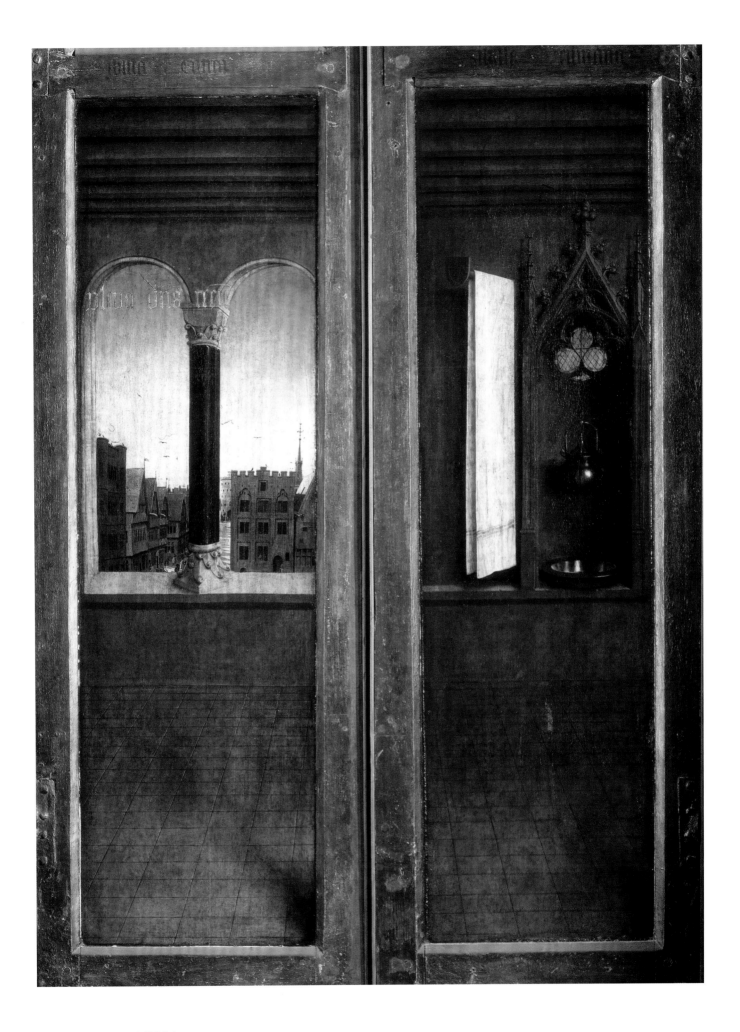

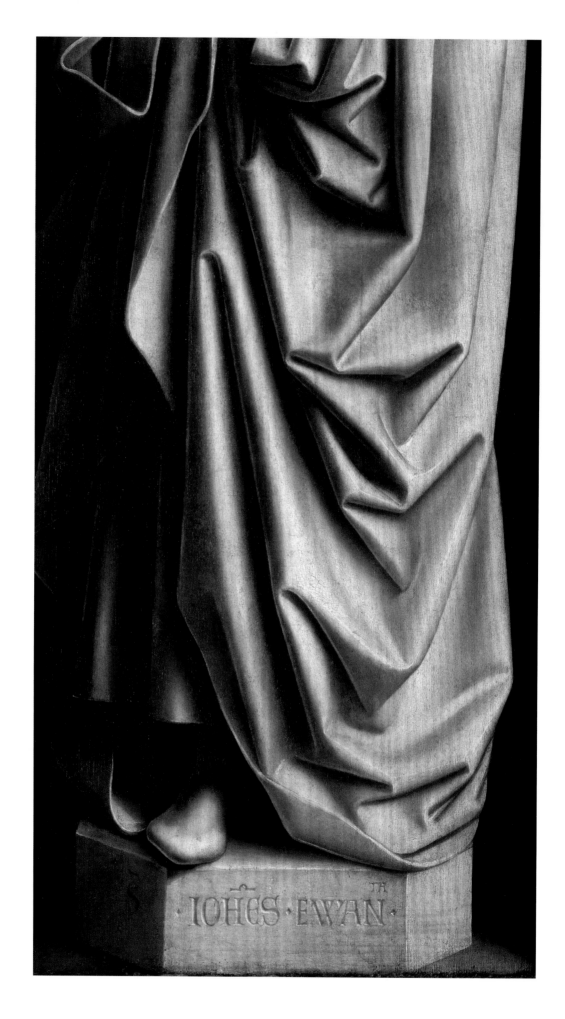

华丽褶绉

当面对多折画屏上令人不胜枚举、眼花缭乱的场景时，观者可能会忽略某些细节，比如福音传道者圣约翰身上披着的褶绉堆叠的外袍，以及领报圣母身着的布满华丽褶绉、宛若浮雕的灰色长袍和外套。所以，观者应当善于通过这些细微之处了解艺术家的高超画技。在《福音传道者圣约翰》中，凡·艾克用画笔模拟出衣服的石雕质感，大概连真正的雕塑家都不能雕刻得如此精细！圣母的长袍如瀑布般倾泻而下，堆叠出华丽的衣褶，宽大的衣摆铺呈在地上，几乎占据了整个画面空间。圣母被包裹其中，并保持着等待上帝旨意的姿势，犹如雕塑一般。

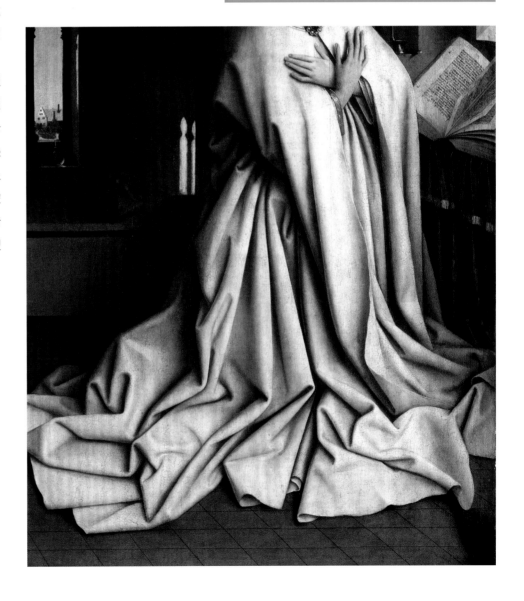

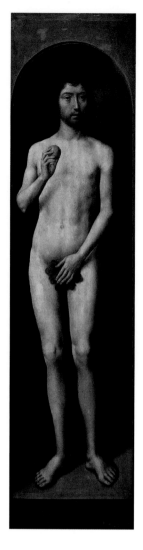
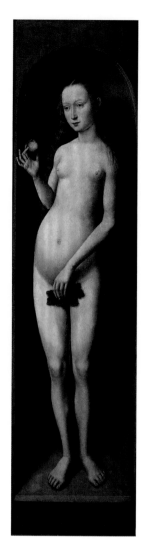

灵感与影响

裸体人像

在凡 · 艾克之前，人类赤身裸体的形象不仅罕见，而且还呈现出一种约定俗成的矫饰外形。凡 · 艾克是首位打破亚当与夏娃传统形象的画家，他略去对人物的美化与修饰，以一种自然主义风格进行创作。他描画出亚当略带棕褐色且稍微泛红的面容、脖颈和双手，而常被衣服遮挡的其余身体部位则显得十分苍白。亚当的双臂青筋暴起，锁骨突出，给人无比真实之感。夏娃则双乳小巧，手臂纤细，腹部隆起（根据当时的审美，隆起的腹部是尊贵与典雅的象征）。艺术家不会将自己的怜悯或嘲讽强加给描绘对象，他只是描绘眼前所见之人而已。这两幅裸体画像在当时引起了巨大轰动，人们甚至将摆放此祭坛画的礼拜堂称为“亚当与夏娃礼拜堂”。

汉斯 · 梅姆林（1435—1494）是早期佛兰德斯画派画家，与凡 · 艾克属于同一绘画流派。其

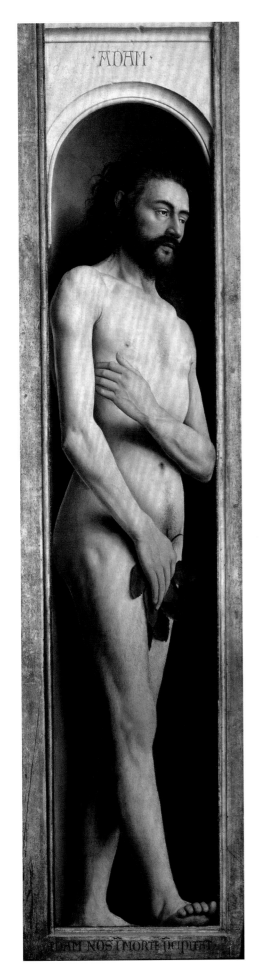
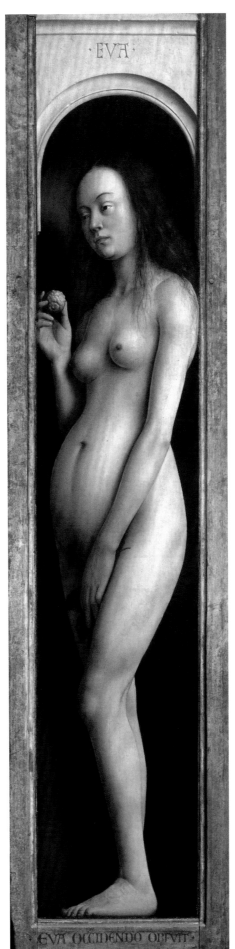

作品数量众多，种类丰富，有三
折圣像、圣母像和众多肖像画。
左页的《亚当》与《夏娃》是《维
也纳三折圣像》（1485）多折画
屏的外部画幅，当画屏的两翼对
折闭合时，就会现出这两块绘着
亚当与夏娃的长方形画板。这两
幅作品的风格与凡·艾克的作品
如出一辙，但梅姆林笔下的人物
形象更优雅，外貌更精致。对比
来看，他们的身形虽然很相似，
但梅姆林的刻画却不太写实。

纤毫毕现

　　亚当绷直双腿，用大片无花果树叶遮挡着下身；他的右脚脚趾翘起，好似正迈步向前；他躯体羸弱，紧绷的肌肉延伸至胯部。凡·艾克还毫无修饰地呈现出他大腿和小腿上的纤细体毛。相比之下，流露着青春气息的夏娃的姿态更为内敛，她摆出一种因害羞而合拢双腿的姿势，并将手指纤长的左手放在洁白光滑的大腿之间。她双足并拢，左脚外露，不管是从脚后跟到脚指甲，还是从脚面上的肌肤纹理到脚踝关节，均呈现出令人惊叹的逼真细节。

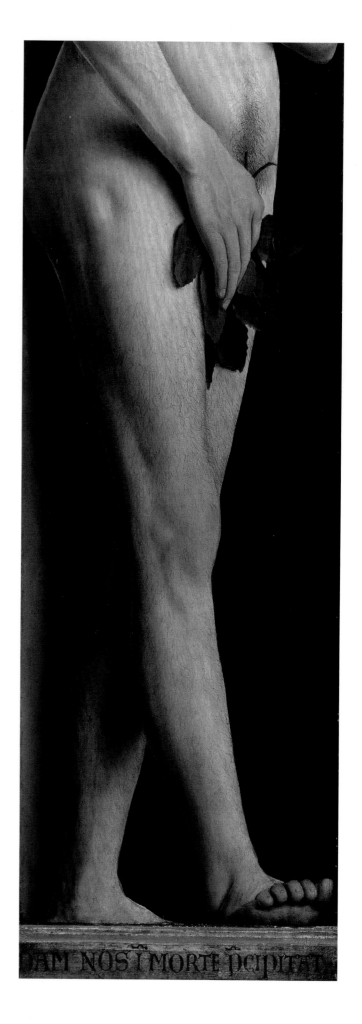

VAN EYCK　　凡·艾克

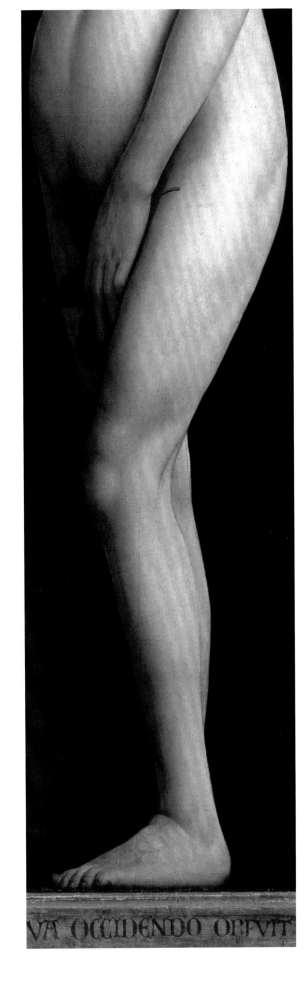

《夏娃》（局部）

1425—1432 年　木板油彩画

根特　圣巴夫大教堂

《亚当》（局部）

1425—1432 年　木板油彩画

根特　圣巴夫大教堂

VAN EYCK 凡·艾克

锦缎与皮毛

奏乐天使坐在管风琴前的凳子上，衣着雍容华贵。他身上的衣料是当时常用于缝制教士服装的金色锦缎，上有黑色花纹，十分华丽。天使坐在凳子上，衣袍自然垂落，形成华丽的褶纹；下摆拖曳到地面上，露出奢美的白底黑斑纹白鼬（白鼬象征着高尚、勇气和纯洁）毛皮镶边。衣服的领口和袖口处也有同样的镶边。当视线顺着垂落在地上的白鼬毛皮镶边延伸到右侧的石板地面上时，观者会发现，在管风琴前方、凳子之下的一块方砖上画的正是代表"上帝的羔羊"的图案。

《奏乐天使》（局部）

1425—1432 年　木板油彩画

根特　圣巴夫大教堂

上帝的华冠丽服

　　扬·凡·艾克的油画技法出神入化，因此他才能将如此细腻的光泽和完美的细节呈现出来。在这幅画里，天父上帝身披猩红色外袍，端坐在宝座上，而对衣袍的精心刻画使画家的精湛技艺一览无遗。外袍下缘缀着一排珍珠，并装饰着一行用珍珠镶嵌而成的铭文；饰带为金色，上面错落排布着宝石与珍珠；上帝双腿自然分开，两膝相对，罩袍在这里堆叠出华丽的衣褶，并顺势垂落在黑色地板上。画家以金色、红色和黑色作为背景色，是为了衬托上帝脚边的奢华王冠——它是供奉给神的，代表世间皇室贵胄对神的敬意。画中数不尽的奇珍异宝体现了画家细腻至极的绘画技法，颜色鲜艳的外袍则佐证了画家的绘画天赋。

《天父上帝》（局部）

1425—1432 年　木板油彩画

根特　圣巴夫大教堂

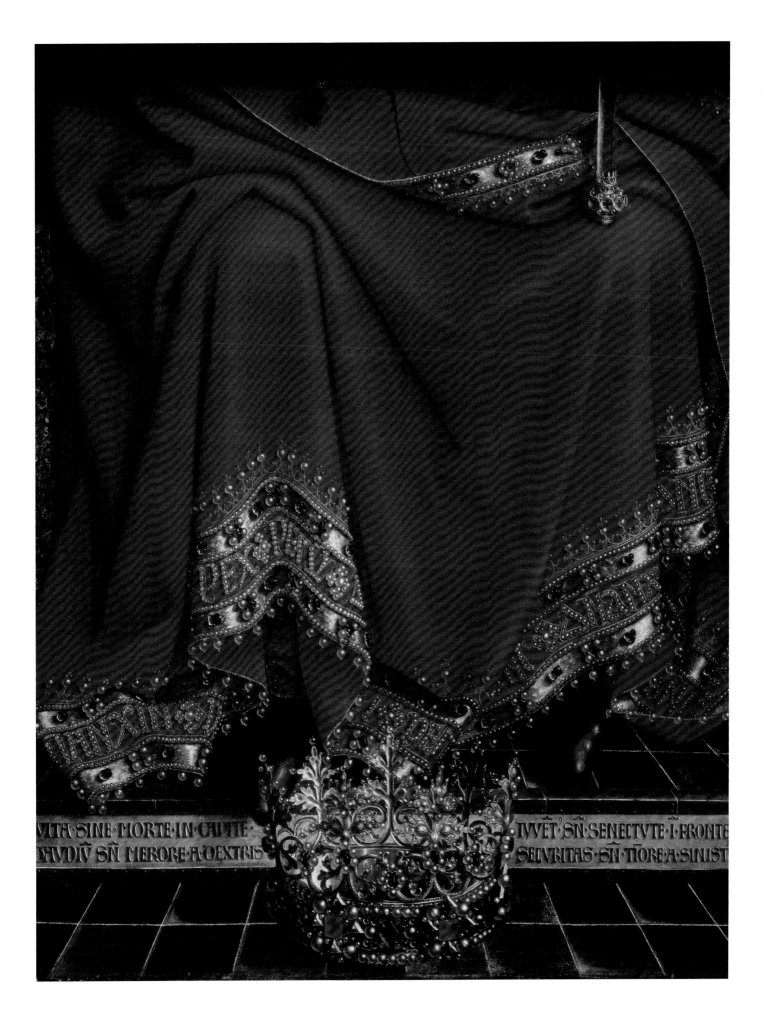

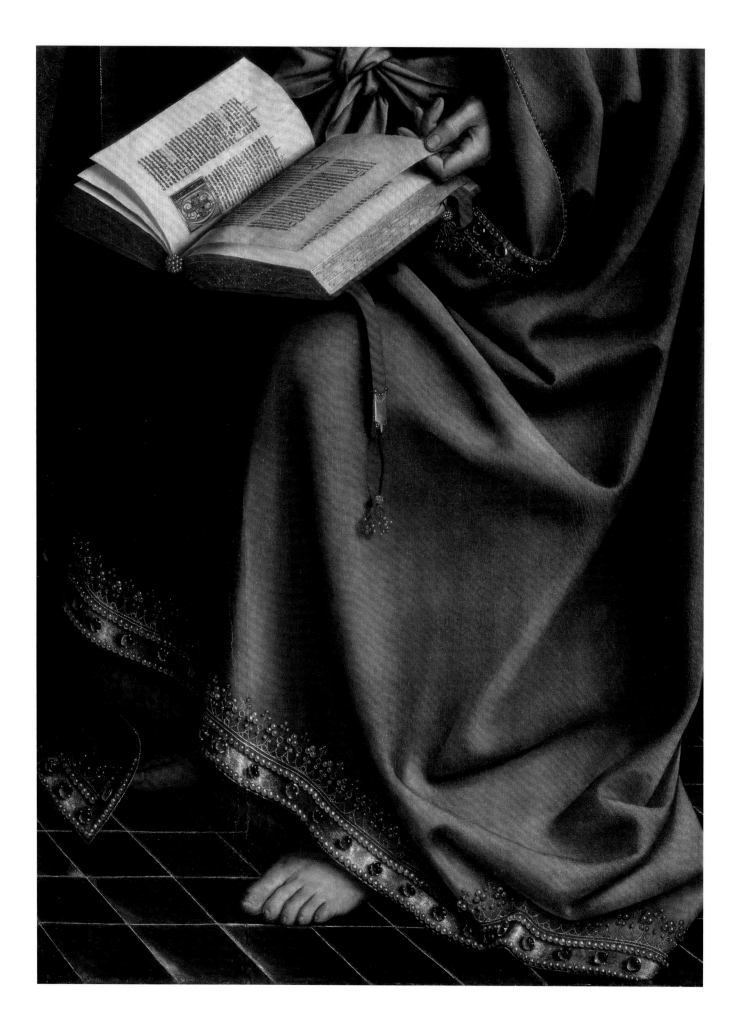

VAN EYCK 凡·艾克

置于袍上的典籍

与上帝的红袍一样，施洗者圣约翰的绿袍也闪烁着细腻的光泽。画中的圣约翰侧身45°而坐，与上帝的正面端坐不同。与前一幅画相比，虽然此画中的衣袍褶绉有所不同，宝石装饰也没那么华丽，但画面依旧精妙入微。

一本摊开的典籍摆放在施洗者圣约翰的左膝上，十分引人注目。这本书让人回想起凡·艾克的另一重身份——他除了是绘画大师，还是一位知名且经验丰富的宗教手抄本彩画师。飘落膝头的红书签带，指间的书页，栩栩如生的左手，衣袍下的赤脚……这都是对真实事物的再现，这些细节也体现出艺术家的创新精神。

《施洗者圣约翰》（局部）

1425—1432 年　木板油彩画
根特　圣巴夫大教堂

风格与技巧

岩石与植物

在《神秘羔羊的崇拜》主祭坛画的中间画板上，右侧描画的是行进中的隐修教士，他们身后是圣女玛尔特和抹大拉的马利亚（双手捧着香膏罐）。她们的脸庞美丽动人、优雅万分，与隐修教士蓬头垢面的形象形成对比。除此之外，画面还描画了山岩峻峭与万木葱茏的自然环境。这些岩石展示出地质学上的精确细节，赢得了评论家们的赞赏。人群熙熙攘攘，沿峭壁而行。山岩顶部长满杂草，一条小径蜿蜒其中，并顺着青翠的灌木丛和橘树林延伸，穿过由柏树、棕榈树及其他异域树种组成的茂密树林，消失在云彩浮动、群鸟翱翔的天际。

龟裂的岩石与茂密的植被形成了强烈反差。通过不同的树叶，可以辨认出画面中的树种。凡·艾克以近乎科学研究的严谨态度呈现自然景观，这再次佐证了他的绘画天赋。毋庸置疑，南欧之旅为他提供了此类丰富且绝妙的自然素材。

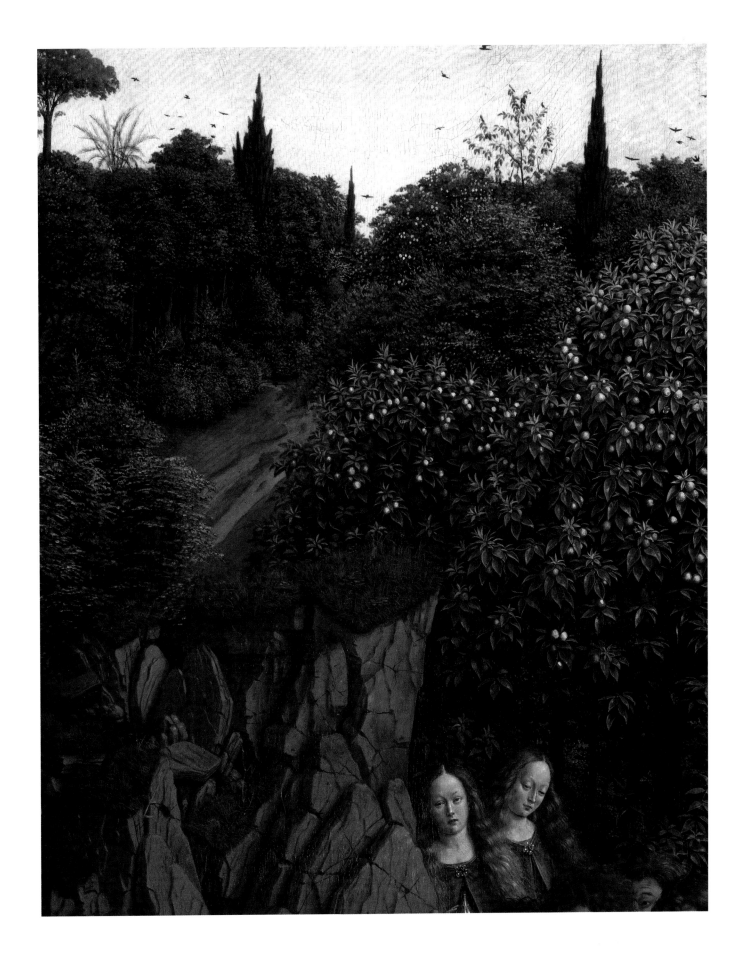

　　　　细节的艺术

灵感与影响
北欧与南欧 [1] 的风光

　　隐修教士与朝圣者分别出现在左右相邻的两块画板上，其中朝圣者圣克里斯托夫的身形异常高大，他身披红袍，带领着朝圣队伍向前。紧跟其后的是基督十二使徒之一的圣雅各，他头戴帽子，其上点缀着一枚具有象征意义的贝壳。1425年，扬 · 凡 · 艾克开始为勃艮第公爵菲利普三世效力，曾多次被派往海外执行秘密外交任务，其足迹遍及圣地、西班牙的巴伦西亚和巴利阿多里德，以及葡萄牙。他的这些经历也在这幅画的背景画面中有所体现，例如在不远处的小山丘上，橘树、棕榈树和柏树依次延伸至远方，明媚的阳光从树丛间的缝隙照射下来，构成了一幅迷人的地中海风情画。

　　在凡 · 艾克的作品里，湛蓝的天空中飘着几朵白云，此景与《耶稣诞生》中典型的北欧风光形成鲜明对比。《耶稣诞生》是罗伯特 · 康平（1378—1444年）的作品，他和凡 · 艾克兄弟同为早期佛兰德斯画派的奠基人。在康平笔下，小径伴着溪流蜿蜒向前，修剪过的柳树和其他大树立于溪流两侧，溪水穿过修道院、客栈和农庄，汇入湖泊。晨光熹微，山峦间微光闪动，营造出冬末的冷冽。康平还以惊人的配色，呈现出空气与光线的微

妙变化。这两幅画中呈现出截然
不同的北欧与地中海的海岸风
光，由此可见，佛兰德斯画家不
仅擅长人像，他们还是现实主义
风景画大师。

1. 凡·艾克时代的"北欧""南欧"与现代的地
 理概念不同。

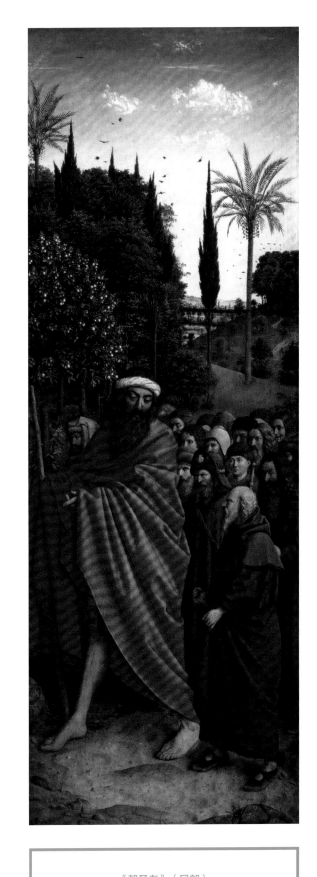

《朝圣者》（局部）

1425—1432 年　木板油彩画
根特　圣巴夫大教堂

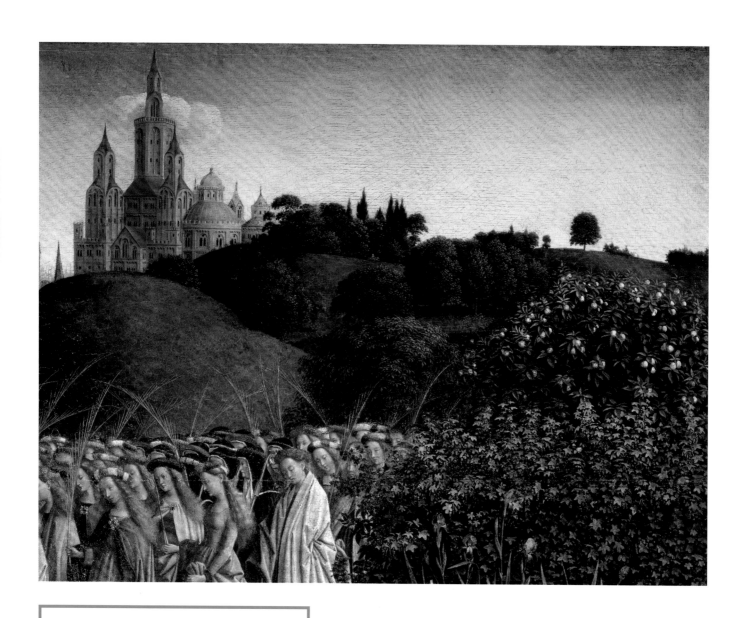

《羔羊的崇拜》（局部）

1425—1432 年　木板油彩画

根特　圣巴夫大教堂

美妙幻境

在圣阿涅丝、圣多萝泰和圣巴巴拉的带领下，圣女的队伍缓缓而行。她们眼帘低垂，头部前倾，很多人手中持着一片象征殉道者的棕榈叶。圣女们穿过一片葱郁的橘树林，向供奉神秘羔羊的祭坛靠近。正如欧仁·弗罗芒坦所言，她们犹如"祭坛圣画上摈弃装饰的背景里深浅不一的蓝色"一般，突显于背景之上，并从延伸至天际的绿荫之中穿越而出。

圣女队伍的一侧，是起伏和缓的山丘。山丘上错落分布着高矮不一、或圆或尖的林木，重新勾勒着山丘的轮廓。视线渐及远方，落在屹立于山丘后方的建筑群上。在澄净天空的衬托下，这组建筑群美轮美奂。艺术家运用戏剧性手法，并施以暖色调，使这些建筑更加雄伟壮丽、震撼人心。从蓊郁的山丘到高塔的顶

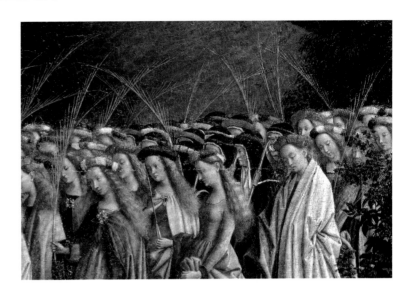

端，穹顶、塔尖、钟楼和装饰着三叶形窗洞的外墙吸引着观者的目光。不过，这一组建筑的风格难以明确，因为它融合了北欧（如高耸的钟楼）和南欧（如圆形的穹顶）的建筑风格，外形巧妙。这些建筑不仅造型新颖，而且具体刻画时也精妙无比，甚至塔尖都经过了精雕细琢。

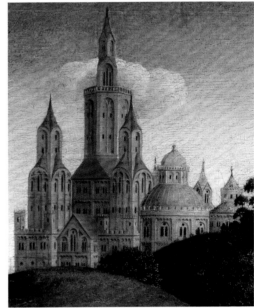

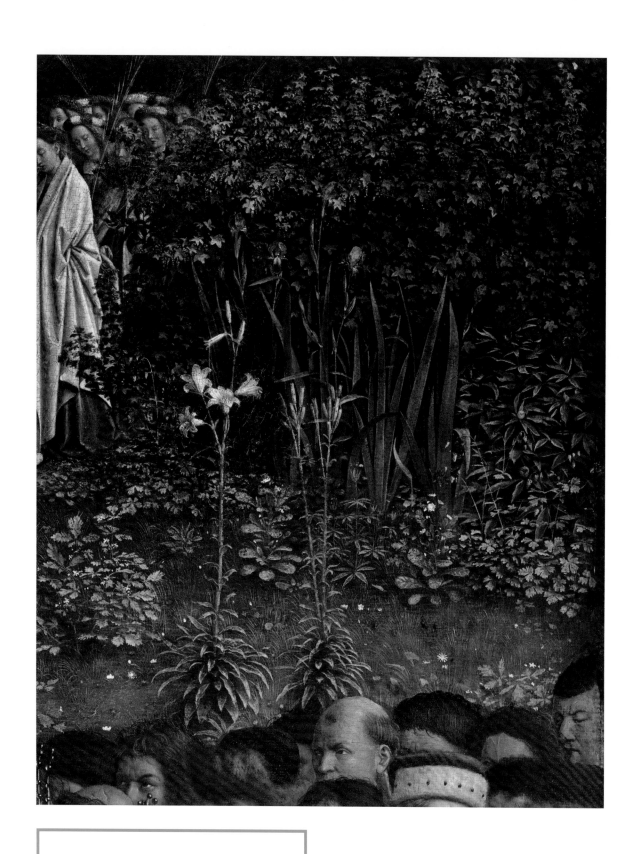

《羔羊的崇拜》（局部）

1425—1432 年　木板油彩画

根特　圣巴夫大教堂

VAN EYCK　　凡·艾克

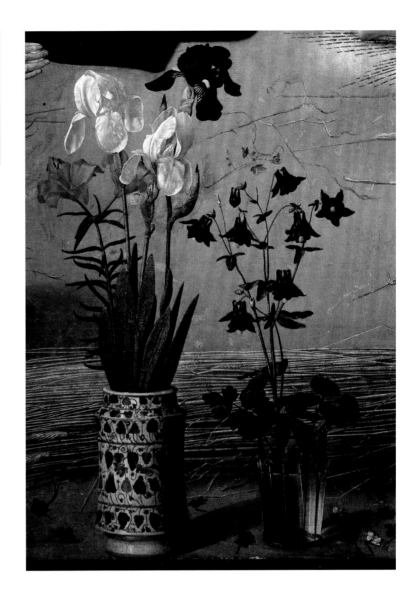

雨果·凡·德·胡斯
《波尔蒂纳里三折圣画：牧羊人的崇拜》（局部）

约1475年　木板油彩画
高（总计）：141厘米　宽（总计）：500厘米
佛罗伦萨　乌菲兹美术馆

灵感与影响

具有象征意义的花朵

在《神秘羔羊的崇拜》主祭坛画中，出现了许多具有现实主义风格的迷人静物，它们展现出精确的植物学细节。在宗教绘画中，花朵通常具有某种象征意义。在凡·艾克笔下，红玫瑰、蓝鸢尾和白百合竞相开放，在色调深浅不一的绿色植物墙上清晰可见。与同时代的艺术家一样，凡·艾克赋予了这些花朵宗教上的象征意义。但凡·艾克在细节上的精益求精，在线条上的千变万化（如细齿状、披针形、扁阔状、掌状、椭圆形或锲形），无不体现着他超群绝伦的油画创作技艺。

雨果·凡·德·胡斯（约1440—1482）是早期佛兰德斯画派画家，他因《玻尔蒂纳里三折圣画：纳牧羊人的崇拜》而名声大噪。在这幅画中，艺术家在近处画了一些静物：花瓶中插着红色百合以及白色和深蓝色的鸢尾，玻璃杯中浸养着石竹和耧斗菜，四周散落着紫罗兰花瓣，后面还放着一捆麦秆，精雕细琢的静物让人过目难忘。除却各种花卉，色彩也具有一定的象征意义。百合、石竹和红玫瑰让人联想起基督受难和他流下的鲜血（以及牺牲的殉教者们），鸢尾（或白百合）让人联想到圣母玛利亚的神圣与贞洁，而深蓝色的鸢尾则象征着圣母的悲恸。

↘ D

VAN EYCK　　　凡·艾克

笃信宗教

除了根特的代表作和一系列出色的肖像画，扬·凡·艾克还潜心创作了一些圣母像。在此类作品中，他将圣母塑造成宗教画里的中心人物，甚至在"圣母领报"题材中，圣母玛利亚也位于画面中央。虽然基督受难的形象也出现在以圣母为主角的作品里，但大多如同祭坛画一般装饰在画作背景上。此外，还有两幅以圣徒（圣巴巴拉和圣弗朗索瓦）为主角的宗教画。卢浮宫博物馆绘画部门前主管让-皮埃尔·居赞指出，"凡·艾克精妙绝伦的绘画艺术迅速征服了欧洲。他的作品精雕细琢，展现出强烈的现实主义风格，让意大利人，以及画家和收藏家们痴迷不已"，而且"他的作品也对16世纪的佛兰德斯绘画影响深远"。

笃信宗教

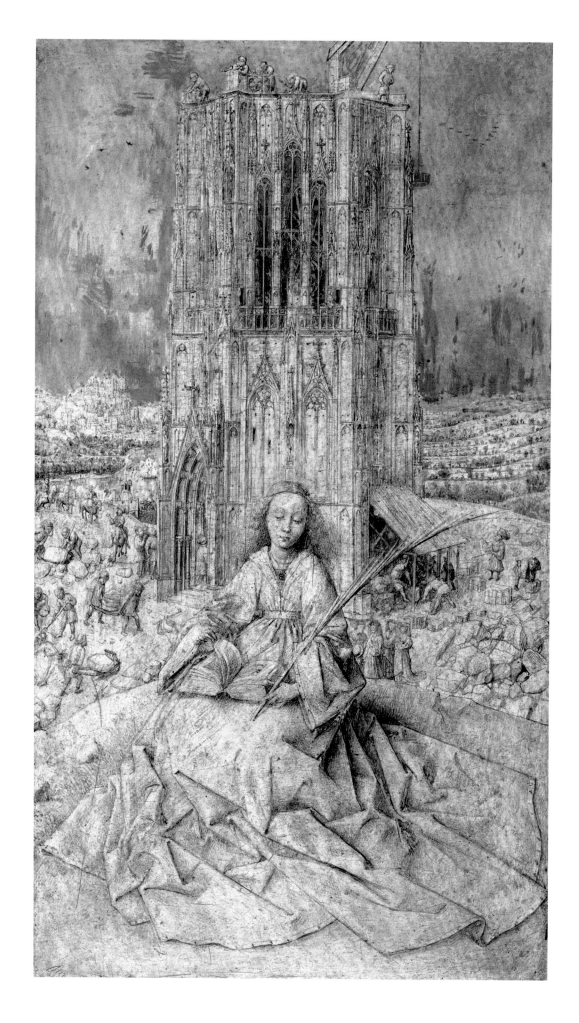

VAN EYCK 凡·艾克

灵感与影响
高塔耸立

圣巴巴拉是一位生活于3世纪的"伟大的殉教者"，因为她决意皈依基督教，便被囚禁在一座塔楼中。她在父亲放火烧塔时得以逃生，但后来又被抓回，经受严刑拷打后被斩首示众。从7世纪以后，圣巴巴拉受到信众的尊崇，人们用具有象征意义的高塔来代表她的形象。凡·艾克创作的这幅《圣巴巴拉》是一幅带有浮雕感的灰色单色画，画面轮廓清晰，刻画一丝不苟。殉道者手持一片棕榈叶，坐于雄伟的哥特式高塔前，工人们则在塔楼下忙碌不休，也有好奇的达官贵人在繁忙的工地上招摇过市。右侧背景是一片丘陵，左侧背景是一座梦幻城市。圣女似乎若有所思，她的长袍下摆铺呈开来，几乎与画板的宽度一致，并堆叠出奢华的衣褶。

与凡·艾克和罗希尔·凡·德·魏登一样，罗伯特·康平也是早期佛兰德斯画派的代表人物。他的作品的新颖之处在于：以真实的生活场景演绎神圣题材，并逐渐抛弃画面上纯粹的宗教符号，这也让他的画作显得与众不同。在他笔下，圣巴巴拉坐在壁炉前，正专心致志地阅读书籍。屋内布置考究，摆放着家具、饰物、瓶子和插着百合的花瓶。此幕室内场景与传统的圣徒像毫不沾边，但透过窗户能看到远方一座矗立在原野上的高塔——仅有此细节能让人辨别出圣女的身份。

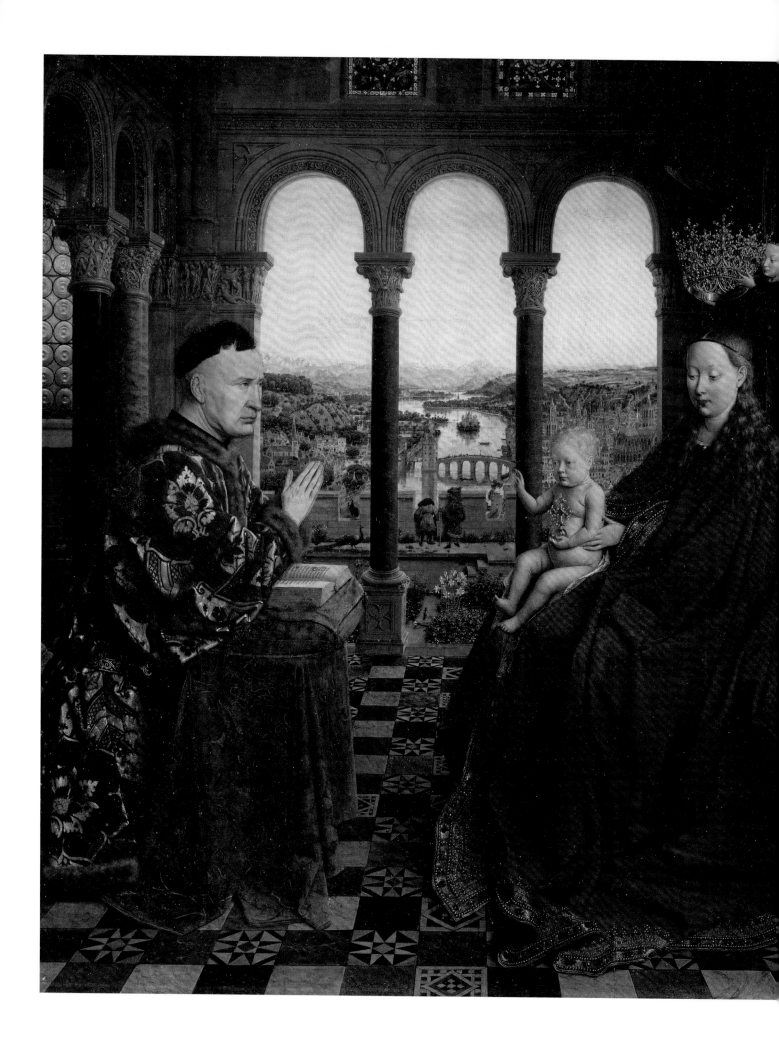

VAN EYCK　　　凡·艾克

人类与神明

约1435年，在勃艮第公爵菲利普三世的宫廷内任职四十年的掌玺大臣尼古拉·洛林，向扬·凡·艾克（当时也在菲利普三世的宫廷内效力）订购了一幅自己跪拜圣母子的画像。画面中，尼古拉·洛林与圣母子现身于一座雄伟的罗马风格的宫殿内，且处于同一水平线上。透过开敞的宫殿凉廊，可以欣赏到一片沐浴着明媚阳光的旖旎风光。画家让资助人化身为圣人，并以震撼人心的现实主义手法描画其脸部轮廓（这与罗希尔·凡·德·魏登的创作手法一致）。但这幅作品的精妙之处不仅限于此，还有对华服、建筑和地砖的细致描摹。

居于画面左侧的洛林大臣后来创办了博讷济贫院，他代表着尘世，跪拜在位于右侧的圣母子面前。这种构图使尘世与神界得到了显著区分，一目了然。赛利娜·米勒写道："通过在具有宗教外衣的绘画中插入世俗元素（如中景处的两个人物），画家展现了从笃信宗教的中世纪向文艺复兴过渡的过程中，艺术表现形式的转变。这种变化在于，保留宗教印记的同时越来越重视自然和人。"

《洛林大臣的圣母》

约1435年　木板油彩画
高：66厘米　宽：62厘米
巴黎　卢浮宫博物馆

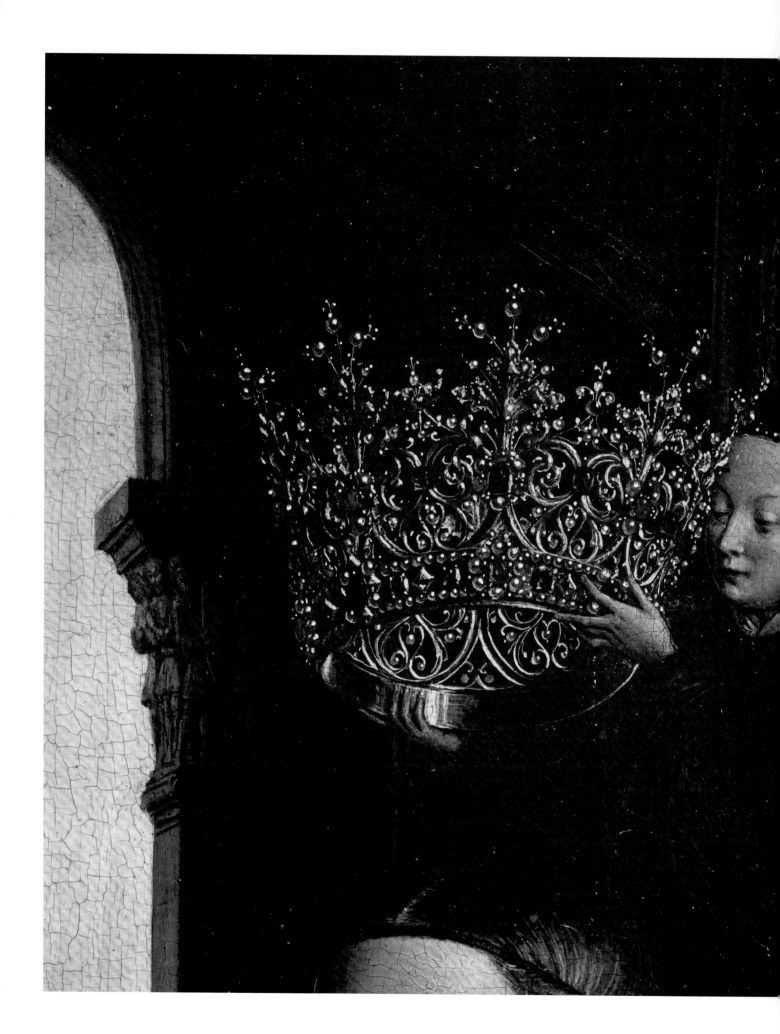

VAN EYCK　　凡·艾克

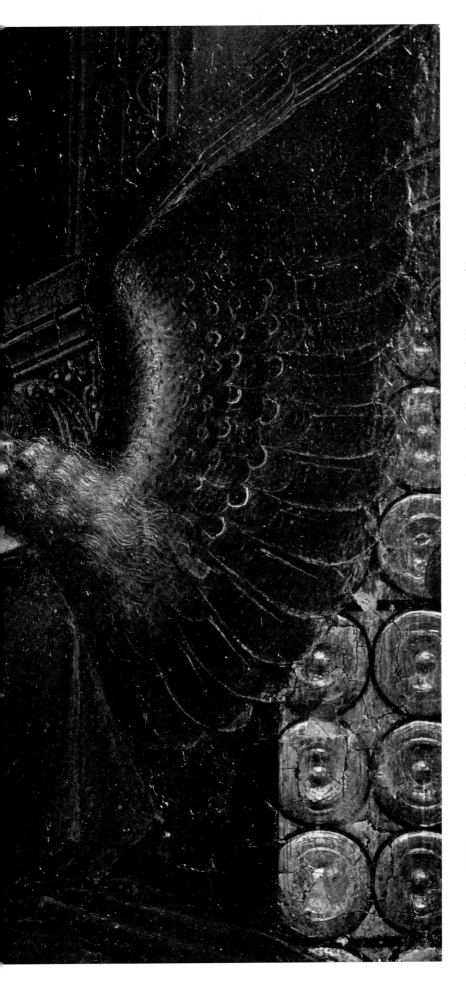

神迹显灵

　　因为《洛林大臣的圣母》这幅木板油彩画最初发现于欧坦的沙泰尔圣母教堂（洛林家族成员的陵墓所在），所以亦被称为《欧坦圣母》。在圣母头顶正上方，一位身形小巧的天使双手捧着一顶异常奢华的冠冕，虽然冠冕尺寸过大，与圣母玛利亚的头部不完全匹配，但却为圣母增添了神圣光辉。天使身上泛着丝般光泽的蓝色长袍和金褐色发丝，与颜色巧妙渐变的羽翼交相辉映，为阴暗的画面角落添上了一抹鲜亮色彩。

《洛林大臣的圣母》（局部）

约1435 年　木板油彩画

高：66 厘米　宽：62 厘米

巴黎　卢浮宫博物馆

风景细节

在这幅伟大的杰作中，一切都是如此清晰、精巧、美妙绝伦。风景在凉廊拱门之外徐徐展开，各种细节一览无遗，在画面中铺呈开来。近景处出现了两个人，其中一人俯在矮墙的垛口中，探身下望。透过右侧的垛口，可以瞥见低处的景观。右下角，塔楼林立，与结构精巧的大桥连成一体。视线继续左移，越过高塔与吊桥，可以远远望见一座被精心呵护、布局整齐的花园。河心的袖珍小岛，河岸延伸到水中形成的狭长半岛，岸上错落的村庄，蜿蜒曲折的河道，水面映出的倒影，绵延不断并与远方群山相接的山峦……这一切都沐浴在明媚的阳光下，风光绝美。

《洛林大臣的圣母》（局部）

约1435 年　木板油彩画
高：66 厘米　宽：62 厘米
巴黎　卢浮宫博物馆

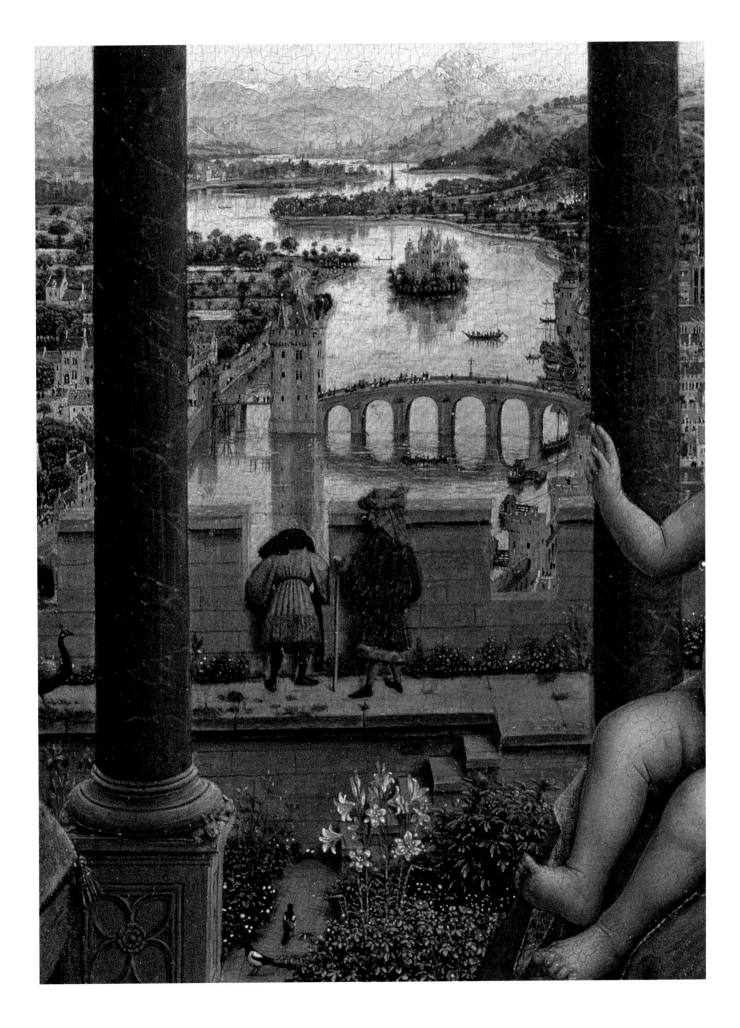

笃信宗教

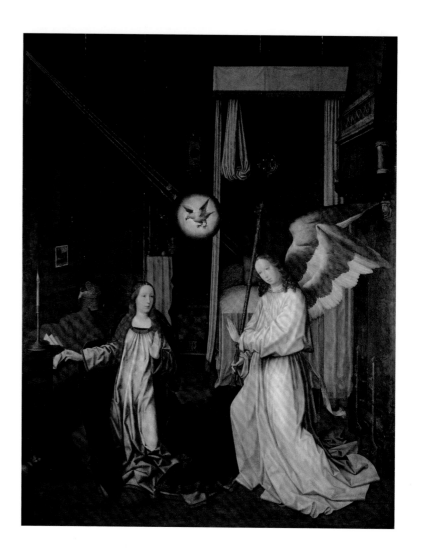

灵感与影响

惬意的室内场景

右页这幅《圣母领报》中的建筑布景极其精巧宏大，由此推断它原来可能是一幅位于主祭坛画两翼的侧面祭坛画。墙面最高处是一排拱窗，其下方是一排密布的小圆柱，再下面则是由半圆拱和圆柱构成的拱廊。此种构造让人联想起教堂内的祭坛，并赋予了场景庄重之感。画中还突显出一些象征性的宗教符号，如黄道十二宫和《旧约》中的场景被雕刻在地板上，壁画之间镶着一面彩绘玻璃窗。近处，天使面露笑意，身披奢华的锦袍，双翼绚丽多彩；圣母身穿蓝袍，面前根据宗教画传统摆放着翻开的圣书和一束百合花。这种刻画手法，使天使与气质内敛、身姿优雅的圣母相互呼应，而象征圣灵的白鸽正从高处降临尘世。

扬·普罗沃斯特（1465—1529）也是一位早期佛兰德斯画派画家。他当时活跃于安特卫普和布鲁日，存世作品甚多。他笔下的这幅《圣母领报》与凡·艾克的作品截然不同，画面场景选取了舒适的居室内，罩着床幔的睡床与凡·艾克创作的《阿尔诺芬尼

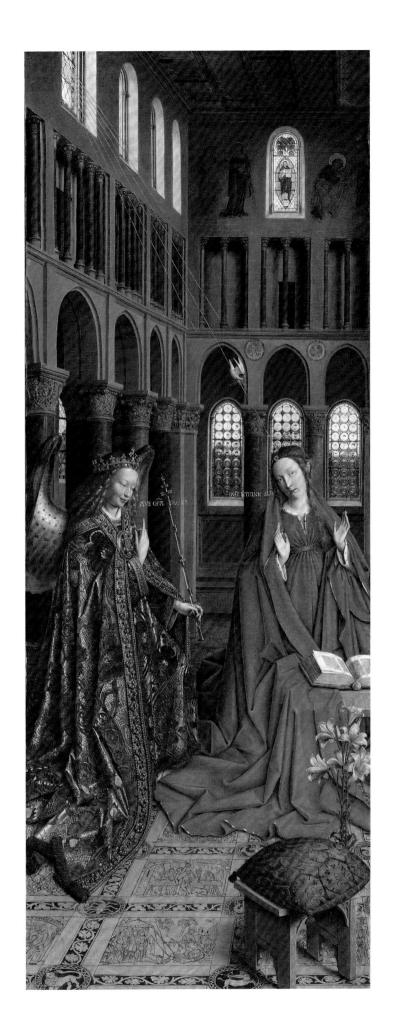

夫妇肖像》（见第46页）里的床铺外形一致；圣母玛利亚身穿色调罕见的红袍，天使的降临打断了她的诵读，使其面露惊异之色；点亮的蜡烛、闭合的窗户、厚实的靠垫、高耸的壁炉、墙上的小画和挂钟、针线篮以及摆满装饰物件的小餐具柜，都是富裕人家常见之物。一道圣光闪现，代表圣灵的白鸽张开双翼，挥舞双爪，恰巧停在了与圣母和天使的脸部构成的三角形顶端。画中，圣母与天使的衣袍堆叠出的华丽褶绉，与凡·艾克的作品如出一辙。

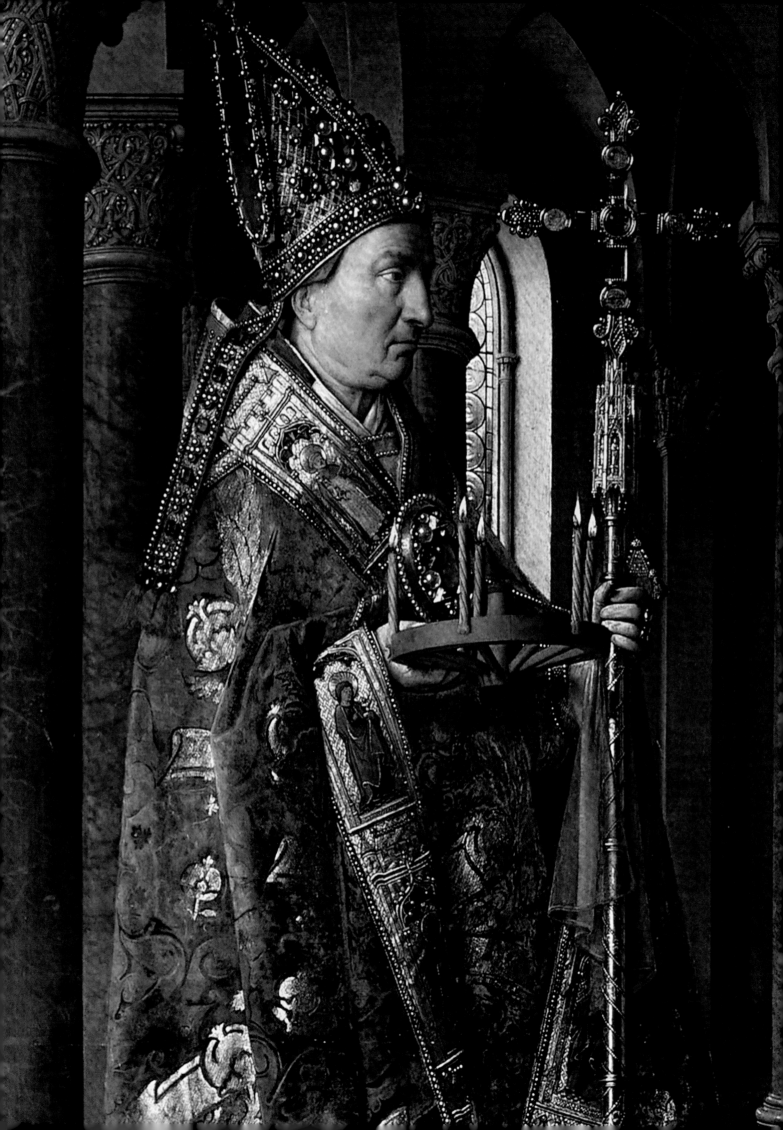

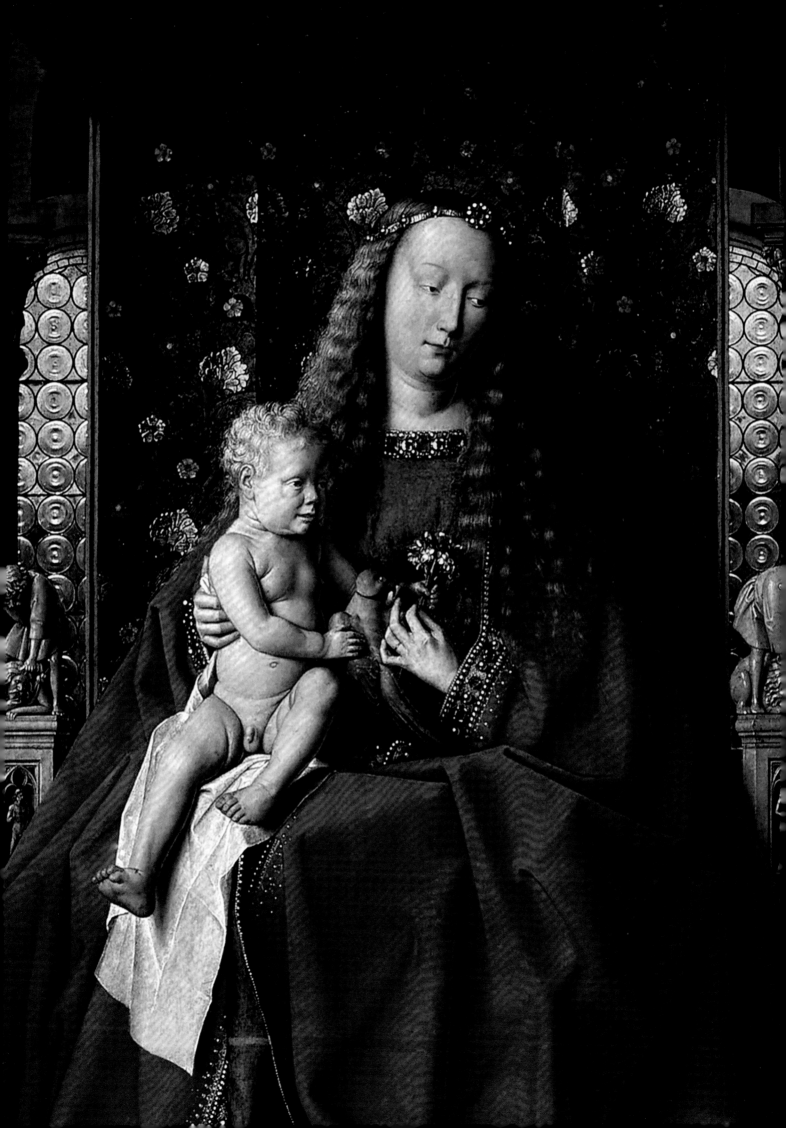

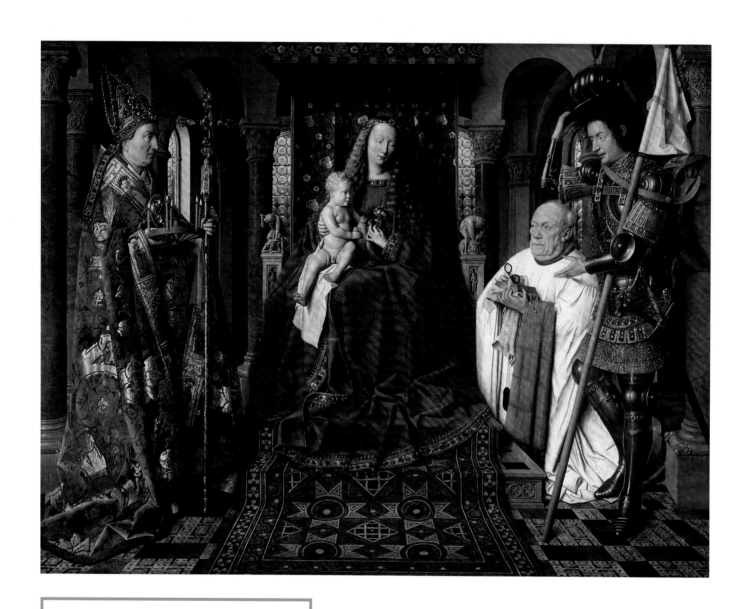

《圣母子与议事司铎约里斯·凡·德·帕埃勒》

1436 年　木板油彩画
高：122 厘米　宽：157 厘米

布鲁日　格罗宁格博物馆

旷世之作

这幅画创作于名作《洛林大臣的圣母》（见第88页）问世一年后，是凡·艾克继《神秘羔羊的崇拜》之后最重要的宗教作品。画作将观者引入一座罗马式教堂内，背景处，拱廊与祭台边的回廊相连，密布圆环纹的玻璃花窗透出柔光。金银器、雕塑、锦缎、锃亮的盔甲和皮毛等诸多奢华物件都刻画得极为逼真，展现出画家的精湛技艺。圣母端坐于绿色华盖下，身披绛红色外袍，让人联想起《洛林大臣的圣母》中圣母玛利亚的形象。圣婴发色金黄，身体结实，他一手摆弄着身前的鹦鹉，另一手抓着母亲手中的花束。

此作的捐赠者约里斯·凡·德·帕埃勒是布鲁日圣多纳西安大教堂的议事司铎，他跪于圣母

左侧，双手捧着祈祷书、圆框眼镜和手套。他颅顶艾发，面容沧桑，下颌起褶，这种刻画手法彰显着凡·艾克的肖像画艺术风格。他的主保圣人圣乔治身穿奢华甲胄，立于其身后。圣多纳西安立于圣母右侧，与圣乔治的位

置相对，他身披蓝底金纹的华丽锦袍，左手握着十字架权杖，右手持一个插着五根蜡烛的车轮。这些圣物让人联想起圣多纳西安作为基督教圣人的传奇经历：他小时候不慎失足落水，后遇神明显灵并最终获救。

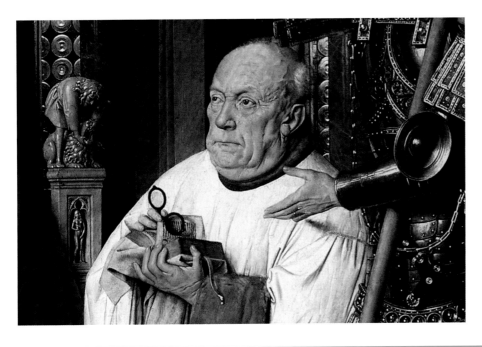

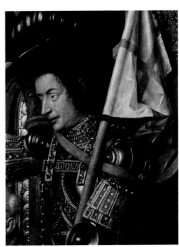

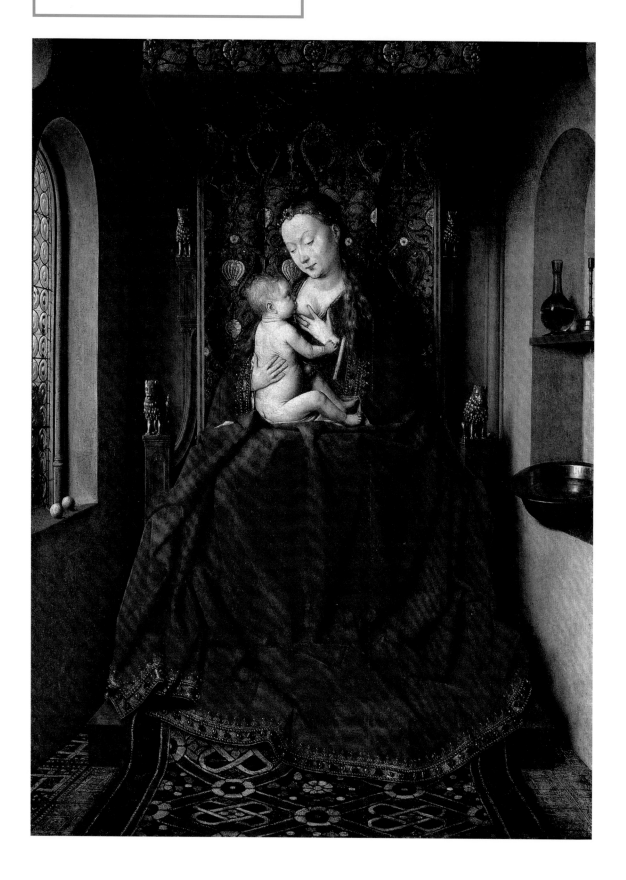

《卢卡圣母》

法兰克福　施塔德尔博物馆

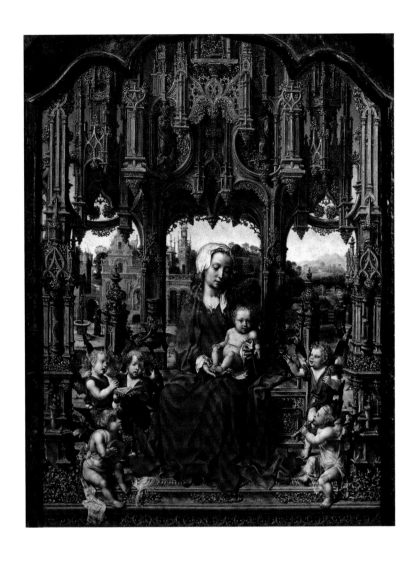

扬·戈萨尔
《抱婴圣母》

《马尔瓦尼亚三折圣画》主祭坛画
1513—1515 年 高：46 厘米 宽：35 厘米
巴勒莫 西西里大区美术馆

灵感与影响

奢美华盖

在职业生涯末期，扬·凡·艾克重拾圣母子主题进行创作，其中特别值得一提的就是左页的《卢卡圣母》（这幅画曾是帕尔马与卢卡公爵夏尔-路易·波旁的收藏品）。圣母现身狭小的礼拜堂内，她身体朝前，端坐于装饰着小狮子的宝座上，正在为圣婴哺乳。圣母身穿雍容华贵的红袍，袍子闪着柔光，下摆自然垂落地上，遮住了祭坛台阶上的部分地毯。圣母身后的华盖上覆着一层厚实的布料，其上点缀着花卉图案。右侧壁龛里摆着铜盆、烛台和玻璃瓶，这些摆放在角落里的物品成就了这幅具有现实主义风格的静物画。

本页这幅圣母像出自扬·戈萨尔（1478—1532）之手。近处巧夺天工的木雕华盖犹如一个宝匣，透过缝隙可以看见背景里的建筑，以及远处蓝色雾气笼罩下的连绵群山。精致的木雕华盖上装饰着大量涡卷线状花纹、绶带饰纹和涡纹装饰图案，加之点缀其间的小圆柱，使其好似木头雕成的蕾丝花边。扬·戈萨尔曾久居意大利，并结识了拉斐尔和米开朗基罗，玛丽安·安斯沃思认为"他扮演着承上启下的角色，将扬·凡·艾克的艺术和精湛技艺，与晚期哥特艺术和鲁本斯华丽且精妙的巴洛克风格相结合"。小天使围绕在圣母身边，宽大的红袍堆出了华丽褶绉，与凡·艾克画笔下的精致细节不相上下。

精妙配色

这幅作品有两个版本，除了尺寸不同，两幅画几乎一模一样（相比于都灵萨包达美术馆收藏的那幅作品，右侧画幅更小）。圣弗朗索瓦正在阿尔维纳山上祈祷，他跪于添绘双翼的基督受难像前方，手心与脚掌显现出五伤圣痕；右侧，一个信徒正坐在山石旁边打盹，山下流水潺潺；左侧，由远及近，奇峰罗列，怪石嶙峋。画家通过细腻逼真的现实主义手法刻画草木山岩（如右侧地上长着稀疏的杂草）、圣人的侧面像及其衣袍下摆堆叠的褶纹，并以深浅不一的棕色为主色调，与远方连绵山岳的淡蓝色和耶稣受难像上羽翼的绚丽多彩形成鲜明对比。

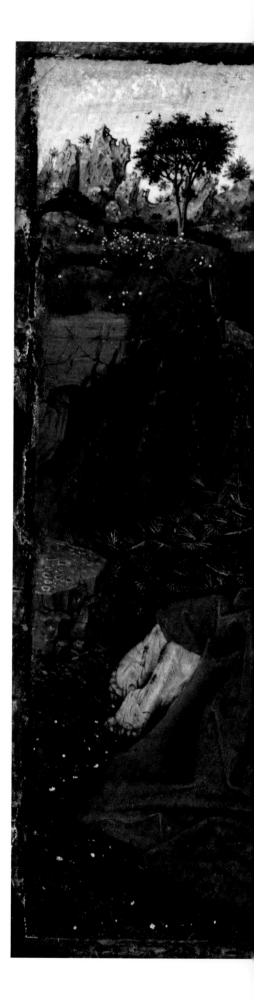

《圣弗朗索瓦受五伤圣痕》

1430—1432 年　木板油彩画
高：12.7 厘米　宽：14.6 厘米
费城　费城艺术博物馆

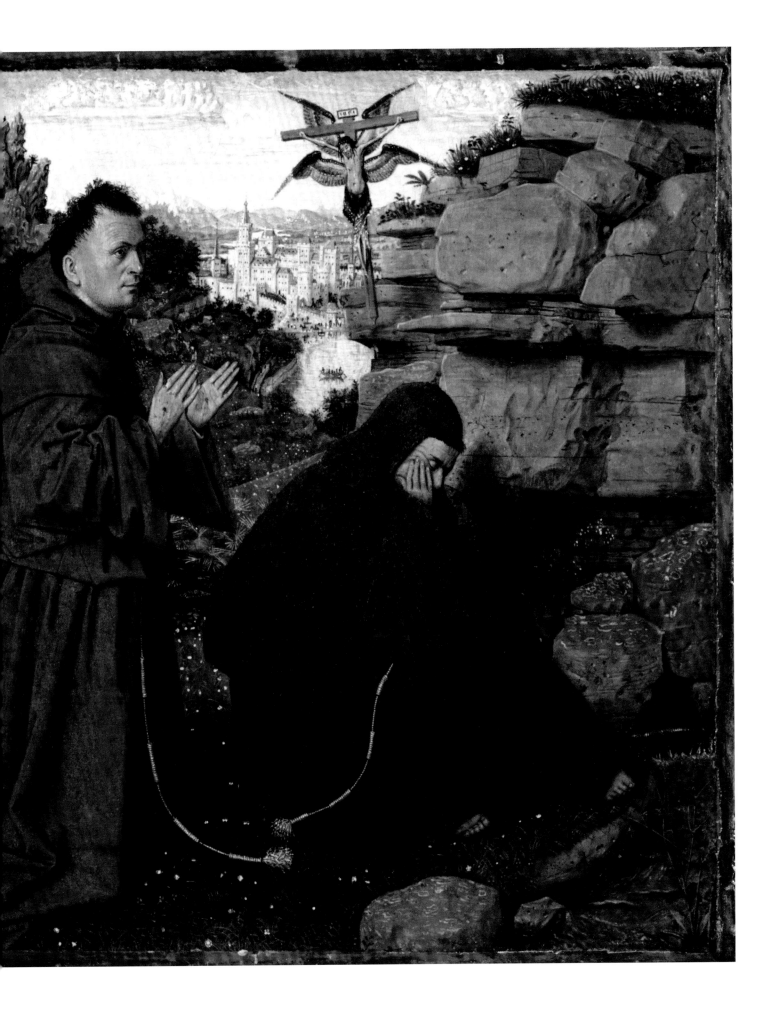

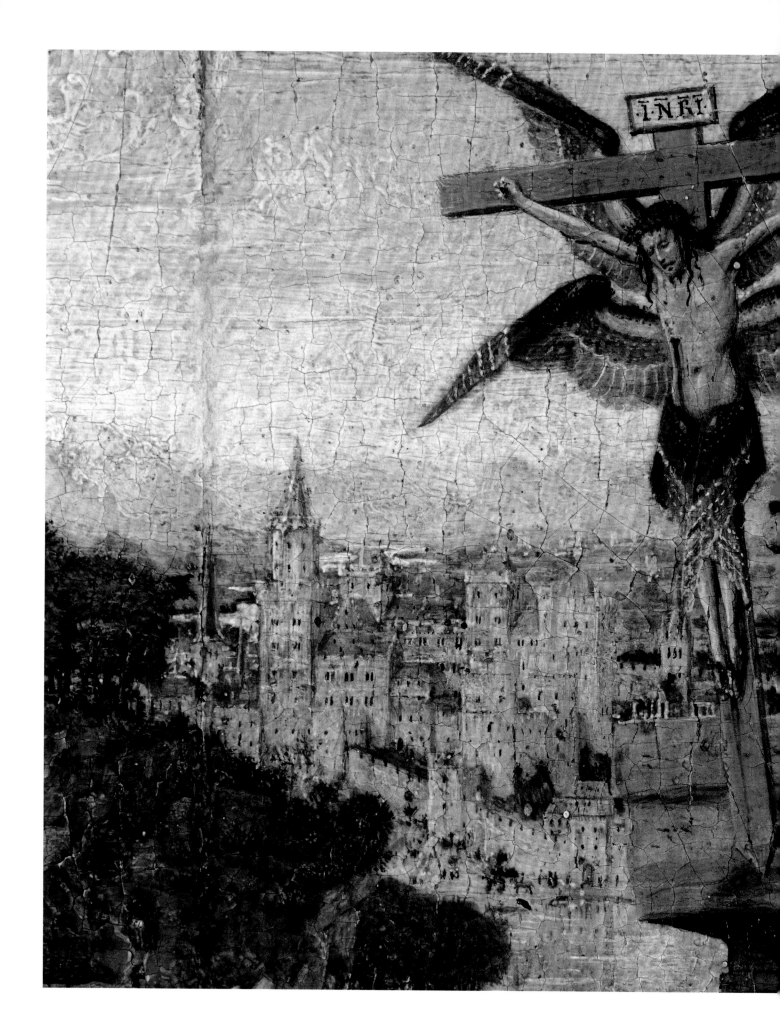

VAN EYCK　　凡·艾克

精确透视

　　收藏于都灵萨包达美术馆的《圣弗朗索瓦受五伤圣痕》是凡·艾克最鲜为人知的作品之一。在这幅作品的远景中央，坐落着一座滨河小城。当时，这种创作手法——将《圣经》中的场景呈现于现实景观之中——是一种创新。在这个笼罩着神圣与和平的场景中，具有佛兰德斯风格的城市沐浴在金色的阳光中，高塔耸立，钟楼林立，城墙围合，呈现出外观逼真又兼具美感的城市景观。凡·艾克的作品中经常出现北欧风光，我们可以举出很多例子，而这幅画中的城市风景还展现出惊人的透视技法（与《洛林大臣的圣母》如出一辙，见第88页），佐证了艺术家在呈现真实场景时的高超技艺。

《圣弗朗索瓦受五伤圣痕》（局部）

1430—1432 年　木板油彩画
高：29.3 厘米　宽：33.4 厘米
都灵　萨包达美术馆

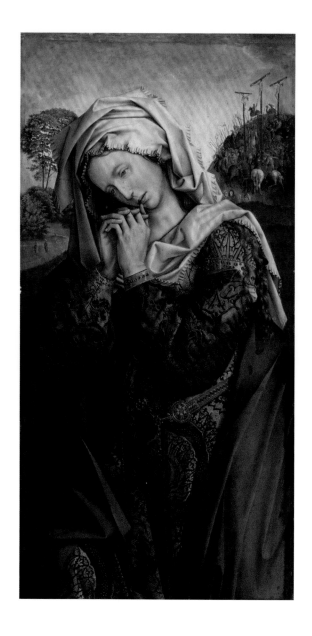

科莱恩·德·科特尔
《哀恸的抹大拉的马利亚》

1500—1504 年　木板转布面油彩画
高：112 厘米　宽：55.2 厘米
布达佩斯　布达佩斯美术博物馆

灵感与影响

巨大哀恸

右页的《耶稣受难》是一幅双联画的左侧画幅，其对应的右侧画幅描绘着"最后的审判"。在右页画幅中，以俯瞰视角描画的耶稣受难场景呈现出多层次景别，远处是浮现于蓝色山脉背景前的耶路撒冷。在北方宗教画里，这是一种传统的风景呈现方式。众多身着15世纪佛兰德斯服饰的士兵和围观者聚集在十字架下，不过人们仿佛置身事外，任凭两名强盗用武器刺向基督。

近处则是令人悲恸的一幕：圣母因悲伤过度而晕倒在地，身体掩于宽大的蓝色长袍下，圣约翰和两名哭泣的妇女搀扶着她。而抹大拉的马利亚则转身朝向基督，她身披绿色外袍，披散着头发，双手因痛苦而蜷曲着。

科莱恩·德·科特尔（1450—1540）是早期佛兰德斯画派画家，当时活跃于布鲁塞尔。本页的《哀恸的抹大拉的马利亚》佐证了艺术家的精湛技艺，并展现

《耶稣受难》

约1440 年　木板转布面油彩画
高：56.5 厘米　宽：19.7 厘米
纽约　大都会艺术博物馆

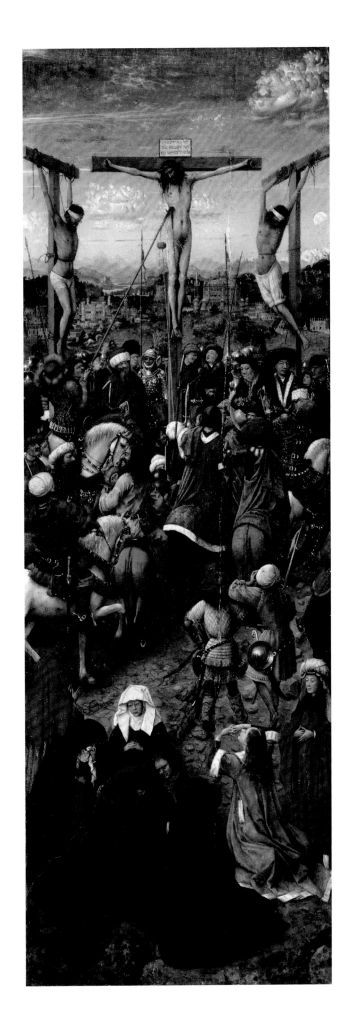

了他对衣装、头巾折痕、奢华衣袍的宽松红袖和精致腰带等细节的关注。此作原为一幅展现基督受难主题的祭坛画的一部分，其中基督受难的场景位于右侧山岗上，与右页画幅中的场景十分相似。在这幅画中，远处隐约可见行人与骑士的身影，同时，画家依照早期的佛兰德斯艺术传统，在画面左侧描画着层次分明的草木景观。

画家年表

约 1390 年　扬·凡·艾克出生在比邻马斯特里赫特的城市马赛克。经历史学家考证，他有一个同为画家的哥哥，名为休伯特（于 1426 年过世），此外，他还有一个弟弟和妹妹——兰贝特和玛格丽特。凡·艾克家族的历史还有待深入研究。

1422 年　扬·凡·艾克受雇于荷兰伯爵让·德·巴维埃，在后者位于海牙的宫廷中从事宫殿装饰工作。

1424 年　扬·凡·艾克注册为根特艺术家公会成员。

1425 年　1 月，他离开荷兰去投奔身在佛兰德斯的哥哥。1425 年 5 月，他抵达布鲁日，后成为勃艮第公爵菲利普三世的宫廷画师兼"贴身男仆"，公爵付给他固定年金作为酬劳。同年夏天，他定居里尔，并生活至 1428 年，勃艮第公爵负责他生活期间的开销。

1426 年　休伯特（生于 1366 年左右）去世之后，扬·凡·艾克继续完成最开始由哥哥创作的祭坛画《神秘羔羊的崇拜》。他还为菲利普三世执行了第一次外交任务，行程最远抵达过圣地。

1427 年　画家公会在图尔奈举行了一场宴会，向他致敬。

1428 年　画家被派往葡萄牙，为葡萄牙国王若昂一世的女儿伊莎贝尔画肖像，后者将于 1430 年前往布鲁日与菲利普三世成婚。

1432 年　凡·艾克完成了《神秘羔羊的崇拜》，这幅祭坛画被安放在根特的圣巴夫大教堂内。画家在布鲁日购入一处房产。

1433 年　凡·艾克与玛格丽特结婚，他们的儿子于次年出生。

1434 年　意大利裔富商乔凡尼·阿尔诺芬尼向画家订购了一幅自己与妻子的双人肖像画。

1433—1436 年　扬·凡·艾克创作了一系列肖像画，其中著名的《包着红头巾的男子》常被视作画家的自画像。

1436 年　艺术家创作了他最具代表性的宗教画之一——《圣母子与议事司铎约里斯·凡·德·帕埃勒》。他最后一次为勃艮第公爵出使远方。

1441 年　7 月 9 日，扬·凡·艾克辞世，被葬于布鲁日圣多纳西安大教堂的墓地。后来，他的遗体被移入圣多纳西安大教堂内安葬。

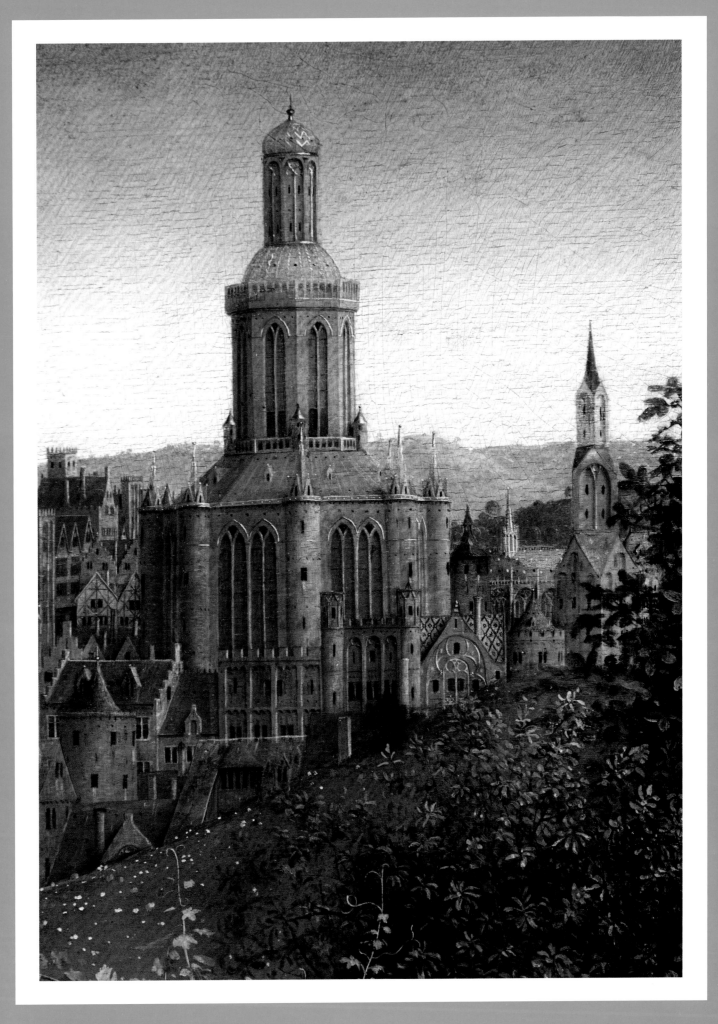

收藏分布

英国

伦敦

英国国家美术馆

奥地利

维也纳

艺术史博物馆

法国

巴黎

卢浮宫博物馆

罗马尼亚

锡比乌

布鲁肯陶尔国家博物馆

意大利

都灵

萨包达美术馆

图书在版编目（CIP）数据

凡·艾克：精雕细琢 / (法) 西尔维·吉拉尔-拉戈

斯著；李磊译. — 北京：北京联合出版公司, 2020.9

（纸上美术馆）

ISBN 978-7-5596-4405-3

Ⅰ.①凡… Ⅱ.①西… ②李… Ⅲ.①凡·爱克(

Van Eyck, Jan 1385-1441) – 绘画评论 Ⅳ.①J205.563

中国版本图书馆CIP数据核字(2020)第122943号

VAN EYCK：Un raffinement contemplatif

©2019, Prisma Media

13, rue Henri Barbusse,

92624 Gennevilliers Cedex

France

凡·艾克：精雕细琢

作　　　者：[法] 西尔维·吉拉尔–拉戈斯

译　　　者：李　磊

出　品　人：赵红仕

策　　　划：北京地理全景知识产权管理有限责任公司

策 划 编 辑：董佳佳

责 任 编 辑：徐　樟

特 约 编 辑：武士靖

营 销 编 辑：李　苗

图 片 编 辑：贾亦真

书 籍 设 计：何　睦　李　川

特 约 印 制：焦文献　李丽芳

制　　　版：王喜华

北京联合出版公司出版

（北京市西城区德外大街83号楼9层　100088）

北京联合天畅文化传播公司发行

北京华联印刷有限公司印刷　新华书店经销

字数：60千字　635毫米×965毫米　1/8　印张：14

2020年9月第1版　2020年9月第1次印刷

ISBN 978-7-5596-4405-3

定价：98.00元
